V

48025

NOUVEAU MANUEL

DES ARTISTES.

IMPRIMERIE DE J. TASTU,
RUE DE VAUGIRARD, N. 36.

NOUVEAU MANUEL
DES ARTISTES

OU

LE GUIDE DES PEINTRES, SCULPTEURS, DESSINATEURS, GRAVEURS, ARCHITECTES, DÉCORATEURS, ETC.,

Dans le Choix

DES SUJETS ALLÉGORIQUES OU EMBLÉMATIQUES QU'ILS ONT A EMPLOYER DANS LEURS COMPOSITIONS;

OUVRAGE UTILE

A l'instruction des jeunes élèves des deux sexes, à tous les chefs d'ateliers, pour le décor, l'ornement ou les embellissemens en tous genres, et généralement à toutes les personnes qui, par état ou par goût, cultivent les arts ou s'y intéressent.

Orné de plus de 400 figures

GRAVÉES EN TAILLE-DOUCE.

TOME PREMIER.

PARIS
AMABLE COSTES, LIBRAIRE,
RUE DE BEAUNE, N. 2.
1830

AVERTISSEMENT.

L'ORIGINE de l'Allégorie se perd dans l'antiquité ; on serait tenté de croire que les langues orientales, qui ont toujours été très-figurées, lui ont donné naissance. Nos livres saints sont pleins d'expressions métaphoriques que l'on peut regarder comme de véritables Allégories, et les poëmes d'Homère présentent à chaque instant les passions personnifiées. L'Allégorie est à la fois la langue de la Poésie et de la Peinture, et la morale peut s'en servir comme d'un voile agréable pour offrir ses préceptes aux hommes.

Sous ces divers rapports, elle doit devenir l'objet de l'étude du Poëte, de l'Artiste et de ceux qui veulent jouir de leurs travaux. Admirez les tableaux des grands maîtres ; ouvrez Homère, Virgile, Horace, Ovide, Milton, le Tasse, Racine, Voltaire, et vous sentirez aussitôt le besoin de connaître l'Allégorie et les nombreuses figures qu'elle emploie. C'est d'elle que l'on peut dire, avec non moins de raison que le poëte Brébeuf, en parlant de l'écriture :

> Cet art ingénieux
> De peindre la PENSÉE, et de parler aux yeux.

Elle anime toutes les compositions et présente en action ce que l'esprit n'a d'abord conçu que d'une manière abstraite.

L'intelligence de l'Allégorie, ont dit avec justesse les auteurs de l'*Iconologie par figures*, s'acquiert par la connaissance approfondie des attributs et des emblêmes que les anciens ont imaginés et que l'usage a consacrés. L'étude de cette science intéressante se nomme *Iconologie*, nom composé de deux mots grecs, qui signifient *Discours sur les images*.

Cette science, qu'on trouvera développée dans ce Nouveau Manuel des Artistes, doit, pour ainsi dire, être leur code et leur guide : non-seulement elle sert à expliquer les figures placées sur les monumens antiques, les médailles et les pierres gravées, mais encore elle indique le choix qu'on doit faire des êtres métaphysiques ou moraux, pour donner à l'Allégorie l'expression, le sentiment et le caractère poétique qui lui sont propres.

A cet égard, la plupart des anciens Iconologistes sont tombés dans des erreurs que la barbarie des temps où ils vivaient semble excuser; aussi les avons-nous peu consultés pour la composition de cet ouvrage.

Les Commentaires de Pierius Valerianus sur les Hiéroglyphes égyptiens, ouvrage qui fut augmenté de deux livres et de figures par Cœlius, avaient déjà paru quand Alciat publia ses *Emblêmes*. Ces Emblêmes, quoique traduits en plusieurs lan-

gues, ne sont guère connus en France que par le ridicule que leur imprima Boileau; cependant il ne faut pas les mépriser : la Morale y est souvent présentée avec art, et l'auteur lui donne quelquefois de la grâce. Aussi s'est-on bien gardé de les négliger dans la rédaction de ce livre ; et nous pensons que les Artistes et les Amateurs nous sauront quelque gré d'en avoir extrait ce qu'il y avait de meilleur et de plus agréable.

Un autre livre de ce genre parut en Italie, dans le temps même où la Peinture était à son plus haut degré de perfection; ce livre est du chevalier Ripa, homme d'érudition, mais sans goût, qui se plut à créer des expressions nouvelles et qui n'offrit aux regards que des figures bizarres ou monstrueuses. Nous ne lui avons emprunté que ce qu'il avait de plus raisonnable.

D'après le soin que nous avons apporté dans notre travail, nous osons croire que cet ouvrage tient ce que promet son titre, et qu'il devient utile à une infinité de personnes. Comme livre élémentaire, il est nécessaire aux jeunes gens qui étudient les beaux-arts, et peut être encore d'un grand secours même aux Artistes consommés qui ont besoin de se meubler la tête d'expressions allégoriques, afin de les retrouver dans l'occasion.

L'ICONOLOGIE.

L'Iconologie (ou la science des Images) est très-bien représentée par une grande et belle femme, vêtue avec un goût simple et noble, ayant sur le sommet de la tête une flamme qui désigne le génie inspirateur des emblêmes allégoriques, propres à caractériser les vertus, les talens, les passions, les vices, etc.

Elle a sur la bouche un bandeau, pour indiquer qu'elle ne parle que par signes. De la main droite, elle répand une corne d'abondance, d'où sortent des fleurs et des fruits, symboles d'agrément et d'utilité. Sa main gauche, appuyée sur la sphère céleste, tient une palme, unie à un rameau d'olivier, une couronne et une balance, pour annoncer qu'elle dispense justement l'immortalité, et que les astres et les planètes sont aussi bien de son ressort que les objets terrestres, lesquels sont représentés par la colonne chargée de caractères hiéroglyphiques sur laquelle elle est penchée. Le niveau, l'olivier, le myrte, ainsi que le Lion qui repose à ses pieds, sont les attributs favoris de cette science aimable.

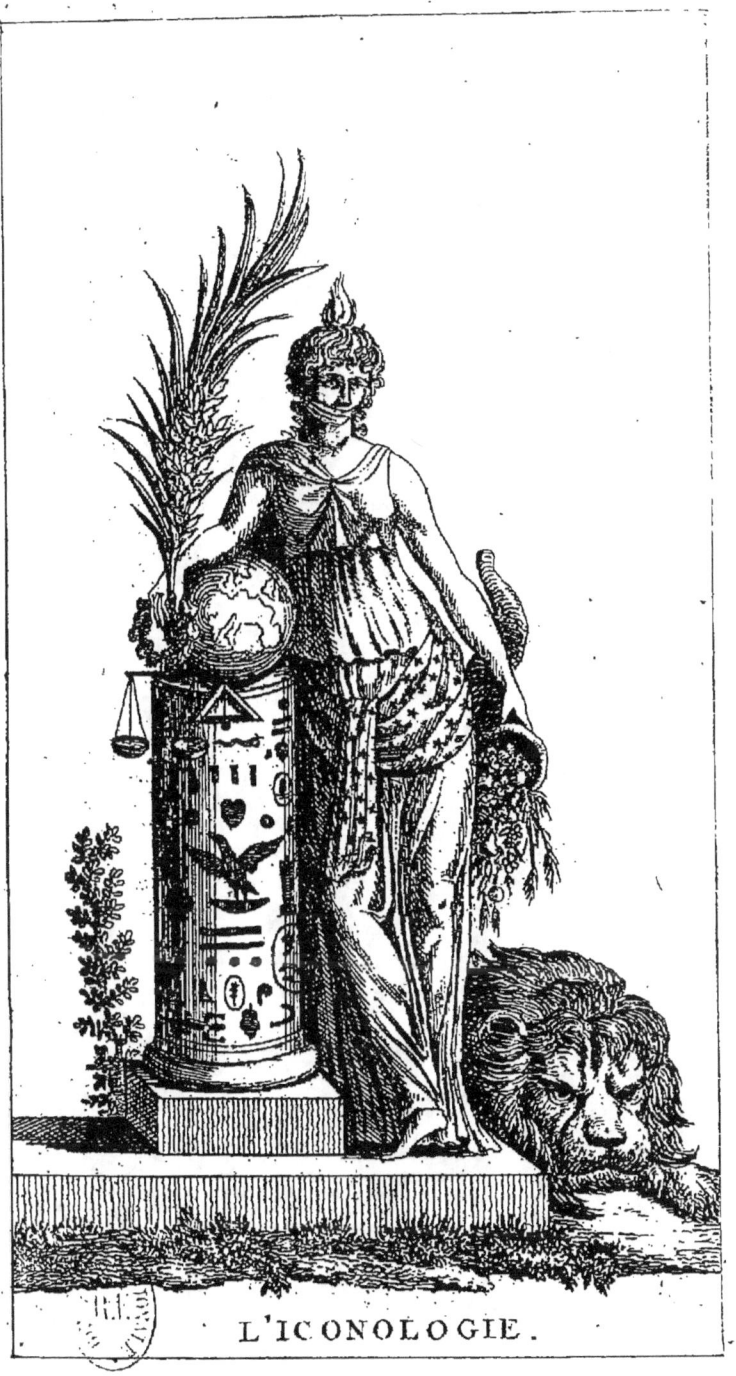

L'ICONOLOGIE.

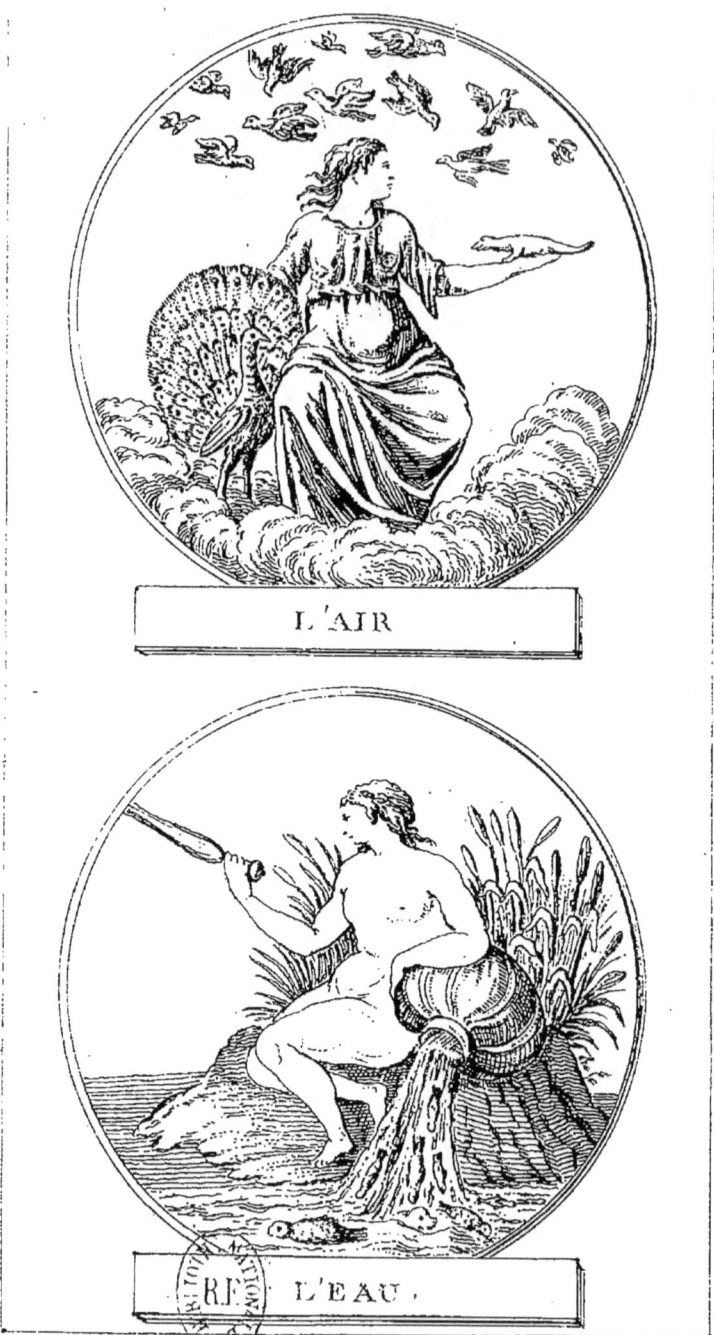

NOUVEAU MANUEL
DES ARTISTES.

L'AIR.

Les anciens avaient fait de cet élément une divinité; ils l'adoraient sous les noms de *Jupiter*, de *Junon*, de *Minerve*, etc. L'Air est ordinairement représenté par une femme soutenue sur des nuages, avec les cheveux agités, les draperies flottantes. Ici c'est Junon, femme et sœur de Jupiter, laquelle caresse de la main droite un Paon, son oiseau favori, et de l'autre soutient un Caméléon, animal singulier, que Pline prétend ne se nourrir que d'air. Les différens oiseaux qui volent au-dessus de sa tête, sont des accessoires nécessaires à l'emblême de l'Air.

L'EAU.

Plusieurs Divinités, particulièrement les Naïades, figuraient l'Eau chez les anciens qui divinisaient tout. On représente l'Eau sous la figure d'une femme nue, assise sur un lit de roseaux, tenant de la main droite un sceptre, et épanchant de l'autre une urne, d'où l'eau tombe en abondance. Le sceptre qu'on donne à cet élément signifie que l'Eau est la reine des élémens, comme absorbant quelquefois la terre; éteignant le feu et faisant naître par les pluies l'abondance et la fertilité.

LA TERRE.

Les anciens la nommaient *Tellus*, femme du Ciel. Ils la représentaient sous la figure d'une femme toute couverte de mamelles; mais nous pensons que c'est la *Nature* qu'il faut ainsi représenter. La Terre l'est infiniment mieux, comme on la voit ici, assise et couronnée de fleurs, tenant de la main droite un globe, et de la gauche une corne d'abondance, toute pleine de fruits divers. Femme vénérable et féconde, elle est la mère de tous les animaux qu'elle nourrit. Le globe qu'elle tient d'une main annonce qu'elle est immobile et sphérique.

LE FEU.

Les Chaldéens, les Perses, les Indiens, les Grecs, etc., révérèrent cet élément comme un dieu, que les Romains nommèrent *Vulcain*, et que Virgile et Ovide ont suffisamment fait connaître. On représente ici le Feu sous la figure d'une femme assise qui tient un brasier enflammé. Le Soleil darde à plomb ses rayons sur sa tête; le Phénix et la Salamandre, animaux purement allégoriques, ne sont mis ici à ses côtés que comme symboles. On sait qu'Aristote prétendait que la Salamandre était si froide qu'elle éteignait le feu qui la nourrissait, et que le Phénix, conçu dans la flamme, y laissait sa vie.

Cette dernière allégorie du Feu nous paraît infiniment moins riche, moins pittoresque que celles de Virgile et d'Ovide.

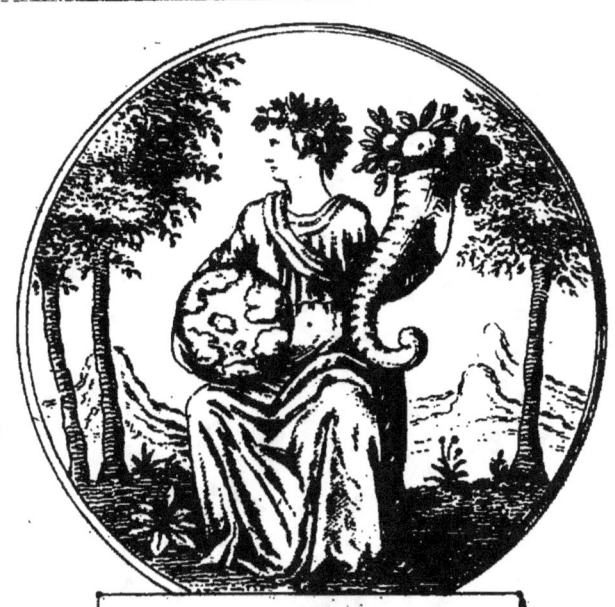

LA TERRE.

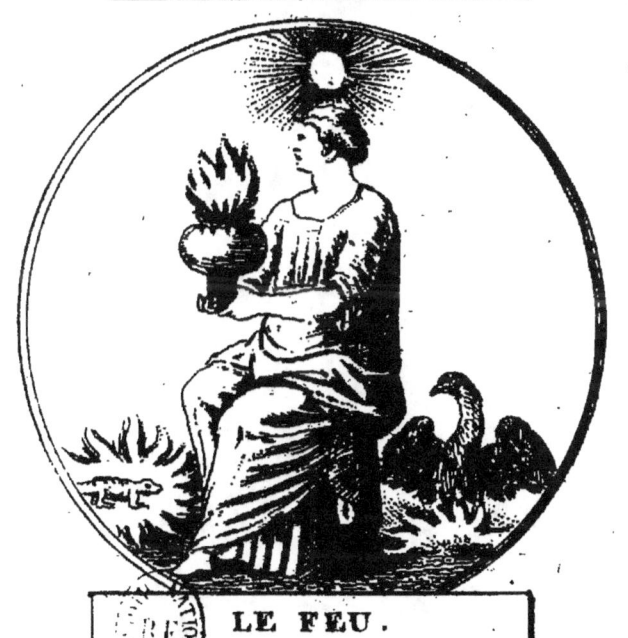

LE FEU.

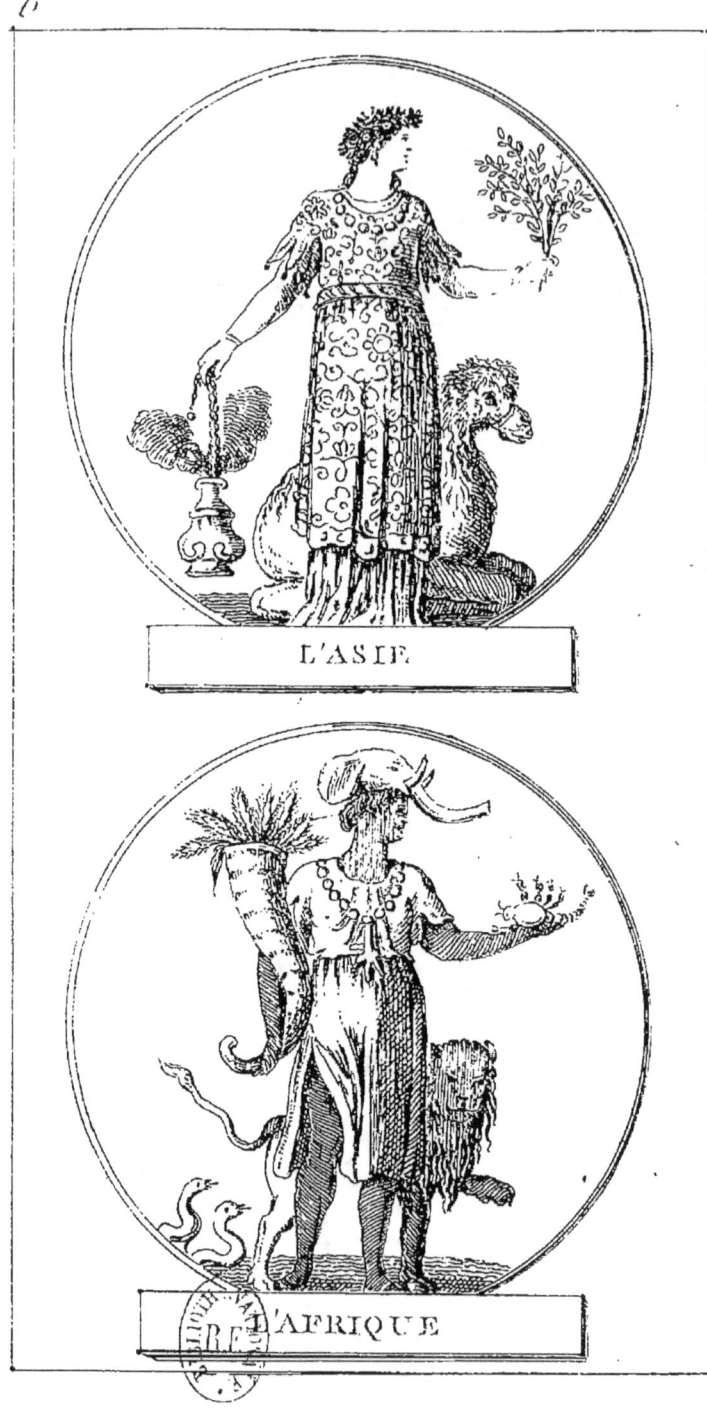

L'ASIE.

Virgile en avait fait une nymphe, fille de l'Océan et de Thétis, la femme de Japet, laquelle donna son nom à une des quatre parties du monde. On la représente ici couronnée de fleurs et de fruits, et vêtue d'une riche robe garnie de perles et de pierreries. D'une main, elle tient un encensoir d'où s'exhalent des parfums, et de l'autre des végétaux utiles, toutes productions asiatiques. On place près d'elle un Chameau, parce que, de tous les animaux de l'Asie, c'est celui qui rend le plus de services à l'homme.

L'AFRIQUE.

L'Afrique est ici représentée par une femme Maure ou Moresque, coiffée d'une tête d'éléphant (idée prise d'une médaille d'Adrien), à cause de la grande quantité d'Éléphans que produit cette partie du monde. Sa presque nudité indique sa position sous la zône torride. Son collier de corail est la parure ordinaire des Africains. La corne d'abondance, remplie d'épis, qu'elle tient d'une main, est l'emblème de ses riches moissons, comme le Scorpion qu'elle tient de l'autre, ainsi que les Serpens et le Lion qui la suivent, annoncent qu'elle produit aussi les plus dangereux animaux.

L'EUROPE.

Cette partie du monde est représentée ici comme la reine des autres; sa couronne, sa robe, son sceptre annoncent sa richesse, sa prééminence et sa gloire. Les deux cornes d'abondance, au milieu desquelles elle est assise, indiquent sa fertilité, sa fécondité; elle tient un temple de la main droite, pour désigner tous les magnifiques monumens qu'elle renferme. Quant aux autres signes et attributs des arts, des sciences, etc., qui sont à ses pieds, ils démontrent suffisamment que cette partie du globe est la plus illustrée par ses connaissances et ses exercices. Le Cheval et les armes qui l'environnent complètent le tableau de sa force et de sa puissance.

L'AMÉRIQUE.

Christophe Colomb la découvrit; Améric Vespuce, Florentin, lui donna son nom (*sic vos non vobis*). On représente ici l'Amérique ayant le teint olivâtre et coiffée de plumes, parure ordinaire des Américains. Le voile qui ne lui couvre le corps qu'à demi n'est qu'un de leurs vêtemens momentanés. L'Arc et les Flèches que porte cette figure sont les armes dont se servent indistinctement les hommes et les femmes contre les ennemis de leurs contrées. Le Carquois, qu'on ne voit pas, complète l'armure. La tête humaine que l'Amérique foule aux pieds, est le symbole de l'*antropophagie* de ses peuples sauvages qui mangent volontiers leurs prisonniers de guerre. Pour l'espèce de Crocodile qui rampe derrière elle, et qu'on nomme *Caïman*, il sert à désigner l'espèce et la cruauté des animaux qu'elle produit.

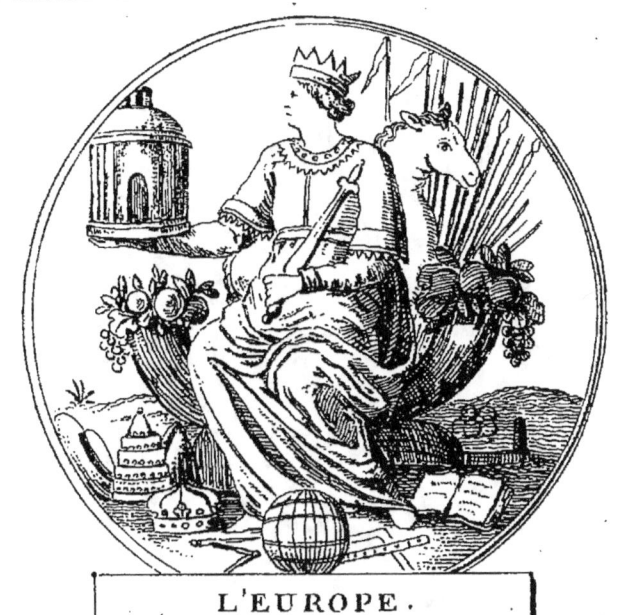

L'EUROPE.

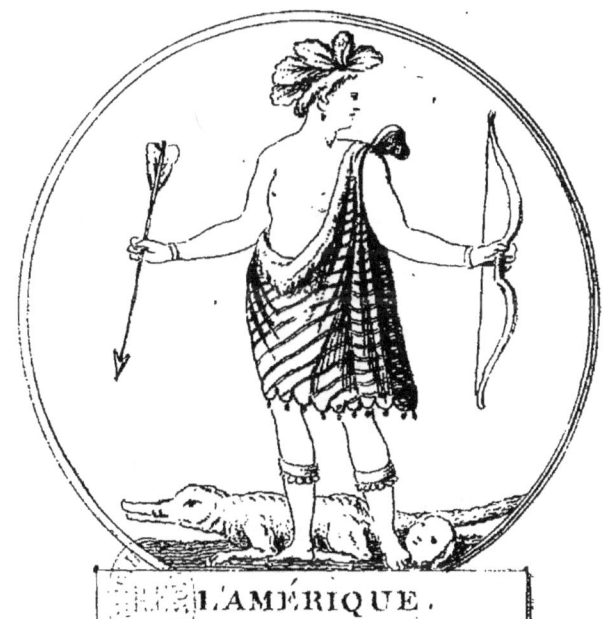

L'AMÉRIQUE.

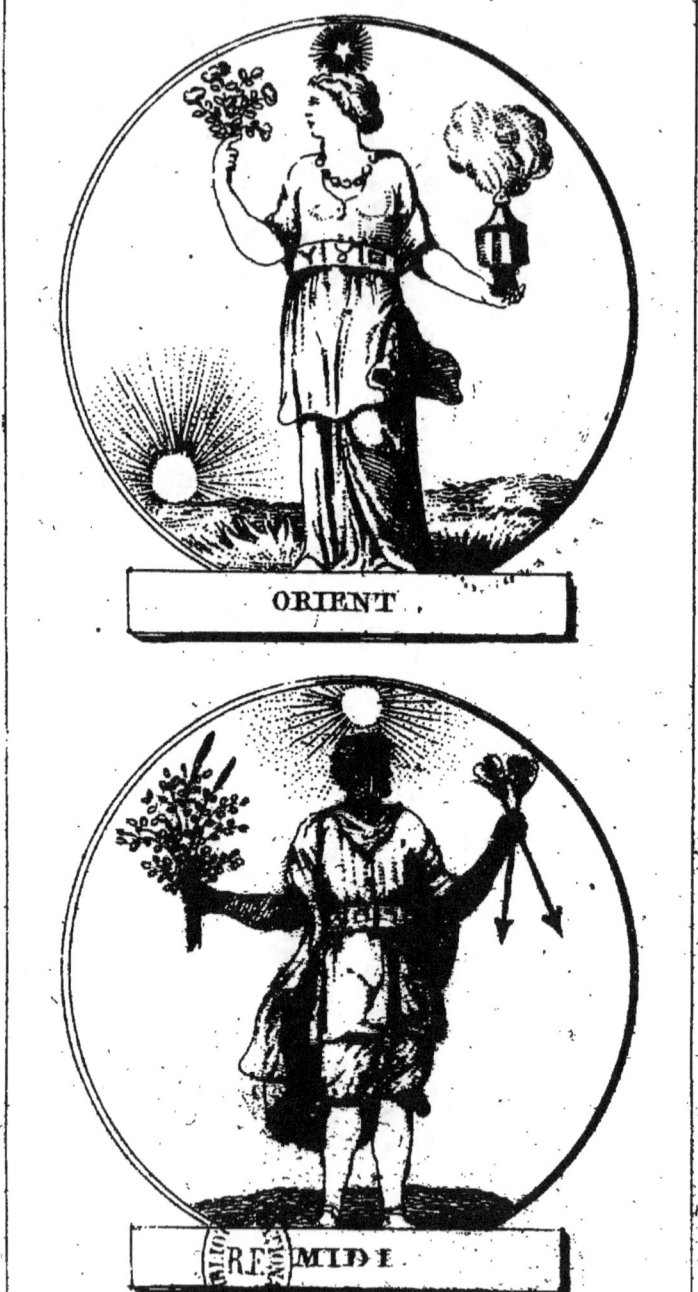

L'ORIENT.

Il est ici représenté sous la figure d'un bel enfant, au teint vermeil, aux cheveux blonds. L'étoile resplendissante qui luit sur le sommet de sa tête, désigne l'Orient. Son vêtement est de pourpre, et parsemé de broderies et de pierres fines. Sa ceinture, de bleu-turquin, offre les signes du *Bélier*, du *Lion* et du *Sagittaire*. De la main droite, il tient un bouquet de fleurs qui viennent d'éclore, et de la gauche un vase d'où s'exhalent des parfums. Le soleil naît à son aspect. On ne pense pas qu'il soit possible de mieux caractériser l'Orient.

LE MIDI.

Il est figuré ici par un jeune Maure d'une taille ordinaire. Le Soleil, qui darde à plomb sur sa tête, et dont les rayons l'environnent, prouve que cet astre prédomine principalement dans les contrées méridionales. Le vêtement rouge ou de couleur de feu, qu'on donne ici au Midi, annonce la violence de la chaleur, causée par la force et l'éclat du soleil dans ces contrées. Sa ceinture, bleu-turquin, où l'on remarque les signes du *Taureau*, de la *Vierge* et du *Capricorne*, est parfaitement conforme aux opinions reçues à cet égard en astronomie. Les deux flèches, qu'il tient de la main gauche, sont pour désigner la force des traits du soleil à l'heure de midi. Pour le rameau de Lot, plante merveilleuse qui, selon les naturalistes, croît au fond de l'Euphrate, et qu'ils prétendent s'élever jusqu'au-dessus de la surface de l'eau, quand le soleil est au plus haut de son cours, on a cru devoir le placer ici dans sa main droite, pour le désigner encore plus particulièrement.

LE SEPTENTRION.

Il est désigné ici sous la figure d'un homme fort et robuste, qui a la taille belle, les yeux bleus, les cheveux blonds et le regard étincelant. Les armes blanches dont il est couvert, son attitude, l'air mâle qu'on lui donne ici, tout annonce l'audace et l'intrépidité des peuples septentrionaux. Son écharpe est bleu-turquin : on y voit les trois signes du Zodiaque, le *Cancer*, le *Scorpion* et les *Poissons*, parce que, selon les Astronomes, ces trois signes sont septentrionaux. Il fixe en même temps la grande et la petite *Ourse* (ces étoiles, fixes au Septentrion, ne se couchent jamais), pour désigner que ces peuples sont infatigables. Quant aux nuages et aux frimas dont le ciel est chargé et qui environnent ce guerrier, on conçoit qu'ils sont des accessoires nécessaires.

L'OCCIDENT.

On représente l'*Occident* sous la figure d'un vieillard, pour marquer que le soleil perd sa force quand il a fini sa carrière. Sa robe (de couleur brune et sombre) indique la distance qu'il y a entre le coucher du soleil et le crépuscule du soir. Les signes du Zodiaque, les *Gémeaux*, la *Balance* et le *Verseau*, qu'on voit sur sa ceinture, sont reconnus pour être occidentaux. Sa bouche qu'il ferme indique le silence de la nuit; et l'étoile qui luit sur sa tête, est l'étoile du soir, nommée *Hesperus* par les Latins. Ici, l'Occident montre de la main droite le soleil couchant. Quant aux pavots qu'il tient de l'autre, on sait de reste qu'ils sont les symboles du sommeil et du repos. Les nuages sombres et les Chauve-Souris qui l'environnent complètent l'allégorie.

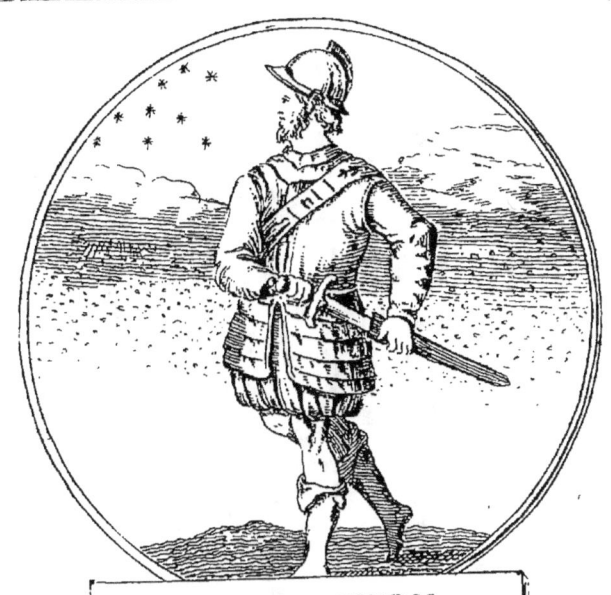

SEPTENTRION.

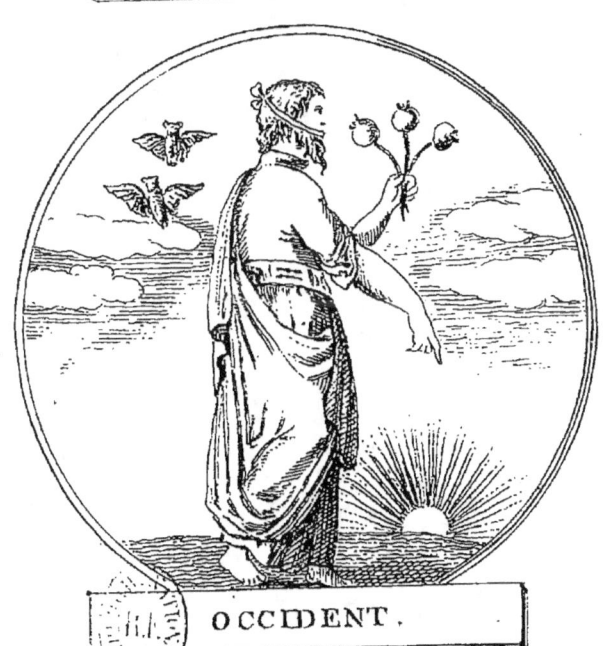

OCCIDENT.

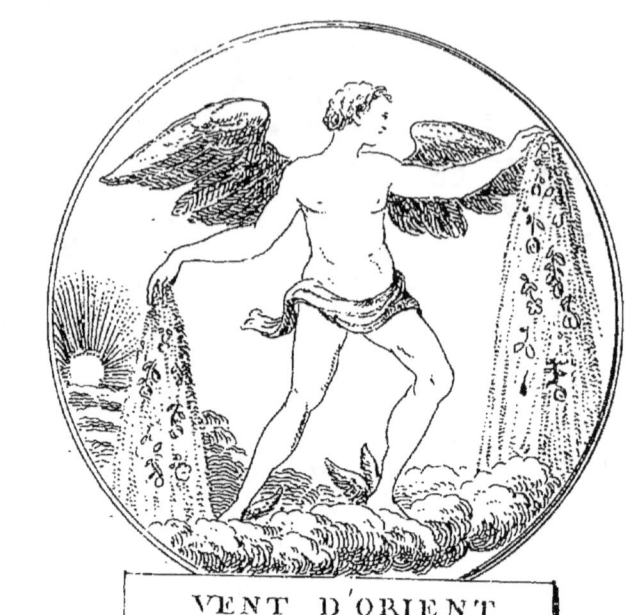

VENT D'ORIENT

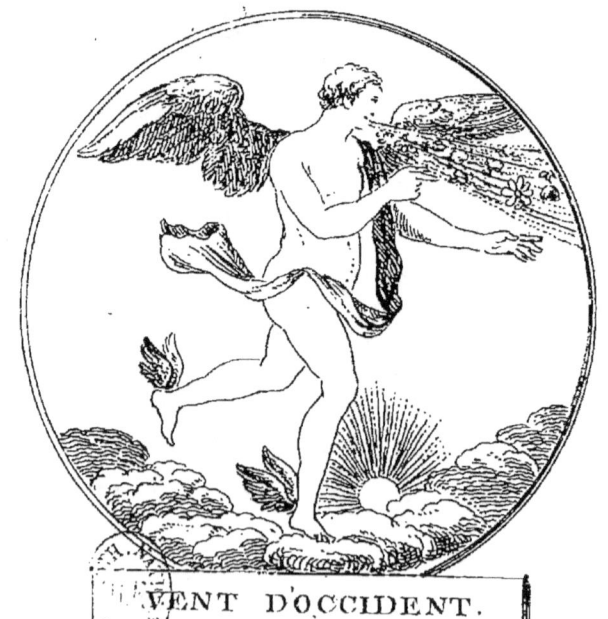

VENT D'OCCIDENT.

LE VENT D'ORIENT.

Ce vent, nommé *Eurus* par les anciens, est représenté par un jeune homme ailé qui va semant des fleurs de chaque main partout où il passe.

Derrière lui est un soleil levant.

On le peint ordinairement de couleur noire, à raison de sa ressemblance avec les Ethiopiens, ou les habitans du Levant, d'où il souffle ; c'est ainsi que les anciens l'ont figuré.

Ses ailes, symboles de sa légèreté, lui sont communes avec les autres vents.

Quant au soleil qu'on voit derrière lui, il n'est mis ici que comme un pronostic du temps auquel ce vent doit souffler. Il annonce ordinairement la pluie.

LE VENT D'OCCIDENT.

Celui-ci a des ailes, non-seulement au dos, mais encore aux pieds, pour indiquer sa légèreté. C'est le *Zéphir* des Mythologues. Il souffle avec tant de douceur que son haleine enfante des roses et des fleurs, dont quelques poëtes lui donnent une guirlande et une couronne.

>Le fils d'Éole et de l'Aurore,
>Zéphir enfin est de retour;
>Ses transports ont réveillé Flore,
>Et les roses qu'ils font éclore
>Naissent au feu de leur amour.
>
> Bernis.

LE VENT DU MIDI.

On représente très-bien le Vent du midi, sous la figure d'un homme robuste et vigoureux, et entièrement nu.

Les ailes qu'on lui donne lui sont communes avec les autres vents.

Il marche sur des nuages, sans ailes aux talons, comme les deux précédens, parce qu'on a dû lui donner une autre action que celle de la rapidité.

Il souffle avec des joues bien enflées, c'est-à-dire avec force, pour désigner sa violence.

Il tient en main un arrosoir, pour annoncer qu'il amène ordinairement la pluie.

LE VENT DE BISE.

Vent furieux et extrêmement froid, connu chez les anciens sous le nom d'*Aquilon*. On le représente ici couché de son long sur des nuages noirs et des frimas épais, pour démontrer qu'il est froid et sec. On prétend cependant que, pour venir jusqu'à nous, il passe la zône torride, et que, changeant ensuite de nature vers le midi, il couvre l'air de nuages, qui viennent ensuite à se résoudre en pluie.

Les anciens le figuraient avec une queue de serpent et des cheveux blanchis.

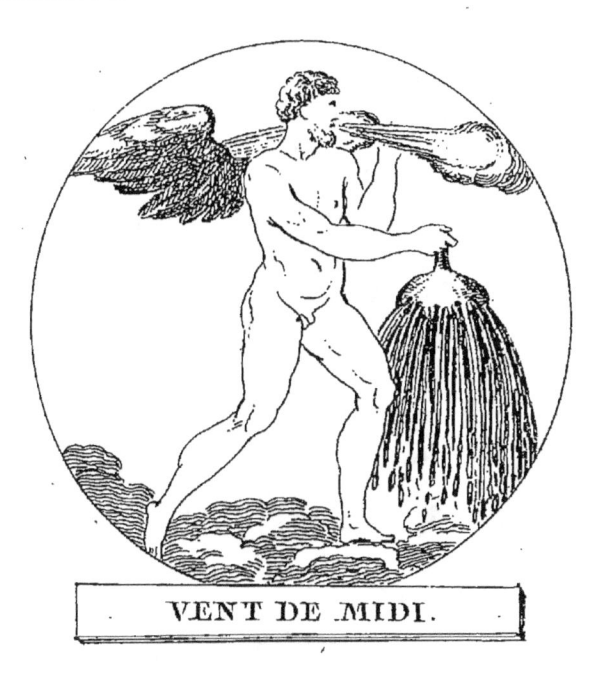

VENT DE MIDI.

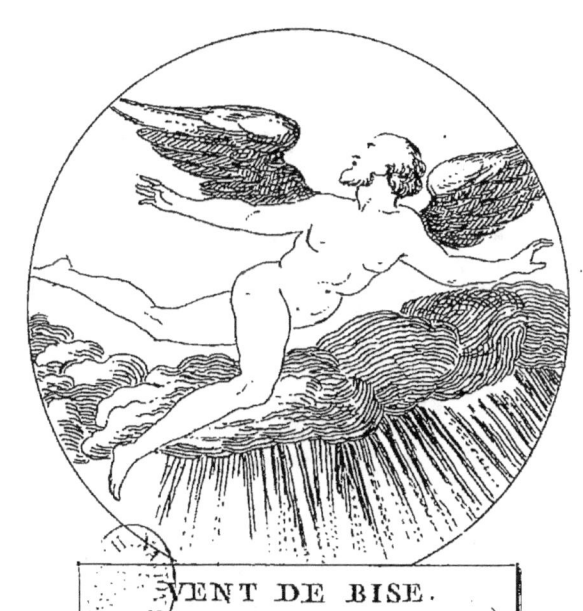

VENT DE BISE.

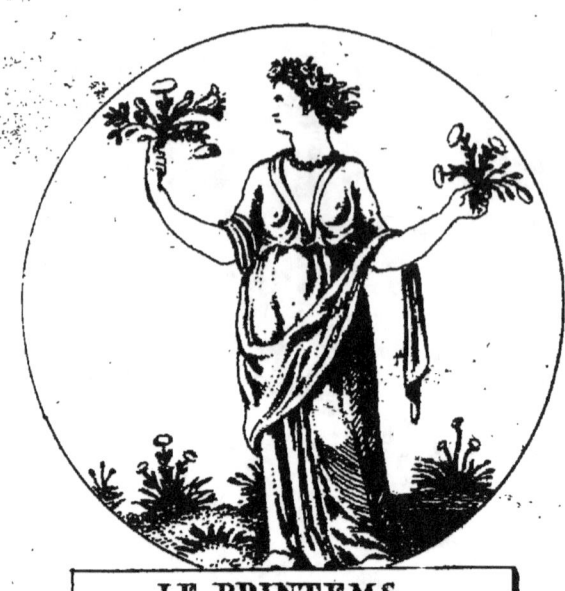

LE PRINTEMS.

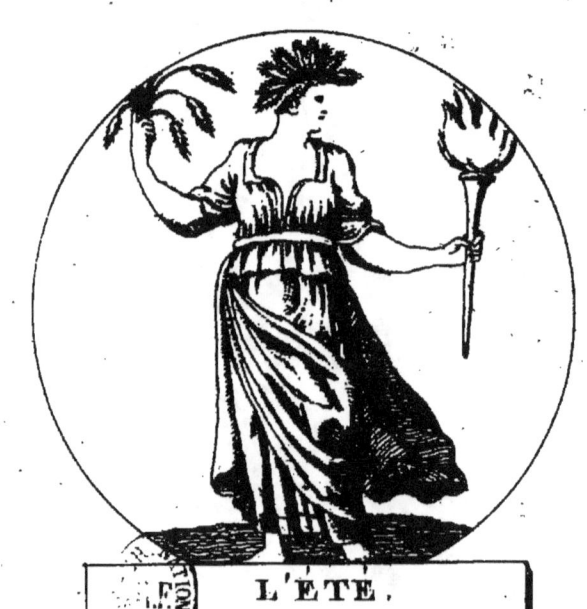

L'ÉTÉ.

LE PRINTEMPS.

Les anciens le représentaient sous la figure de la déesse Flore ou du dieu Vertumne. On le représente ici sous celle de Flore, drapée un peu légèrement, et tenant de chaque main des bouquets de diverses fleurs que cette saison fait éclore. La couronne de roses qui ceint sa tête et le collier de fleurettes qui orne son cou sont ajoutées ici pour caractériser davantage encore le Printemps ; et les fleurs, qui naissent autour de cette figure, achèvent le tableau. La robe du Printemps doit être d'un vert printanier.

L'ÉTÉ.

On représente cette saison sous la figure d'une jeune et belle fille couronnée d'épis qu'elle tient aussi en main. La robe dont elle est vêtue doit être jaune, pour signifier la maturité des moissons et de quelques autres fruits. Les anciens la représentaient sous la figure de Cérès, à qui ils avaient élevé plusieurs temples très-fameux. Les prémices de tous les fruits lui étaient ordinairement offerts, et ceux qui osaient troubler ses mystères étaient punis de mort. Au lieu d'une faucille qu'on mettait à la main de Cérès, on met ici un flambeau dans celle de l'Été, pour signifier l'ardeur de cette saison et les chaleurs brûlantes de la canicule.

L'AUTOMNE.

Les anciens la représentaient sous la figure de *Pomone*, déesse des fruits et des jardins. On lui conserve ici les mêmes traits. Son embonpoint et sa draperie, qui est fort riche, la rendent remarquable. Les pampres qui la couronnent, les raisins qu'elle tient d'une main et la corne d'abondance pleine de fruits qu'elle porte de l'autre caractérisent assez cette saison.

La draperie superbe et l'embonpoint qu'on a donnés à cette figure indiquent que l'Automne est la plus riche et la plus féconde des saisons.

L'HIVER.

Cette divinité allégorique présidait, chez les anciens, aux glaces et aux frimas. Ils la représentaient sous la figure d'un homme tout couvert de glaçons, ayant les cheveux et la barbe blanche, et dormant dans une grotte; souvent aussi sous la figure d'un vieillard qui se chauffe.

Ici l'Hiver est représenté par une femme âgée qui s'occupe du soin de manger, de boire et de se chauffer, le dos tourné au foyer, et dont les vêtemens sont fourrés comme ceux des habitans du Nord.

Cette allégorie, moins usitée par les poëtes et les peintres que les deux autres, ne nous paraît pas dénuée d'agrément. Sa robe fourrée et le repas que fait cette femme indiquent qu'après les travaux dont on s'est occupé dans les autres saisons, l'Hiver nous invite à jouir paisiblement de leurs fruits.

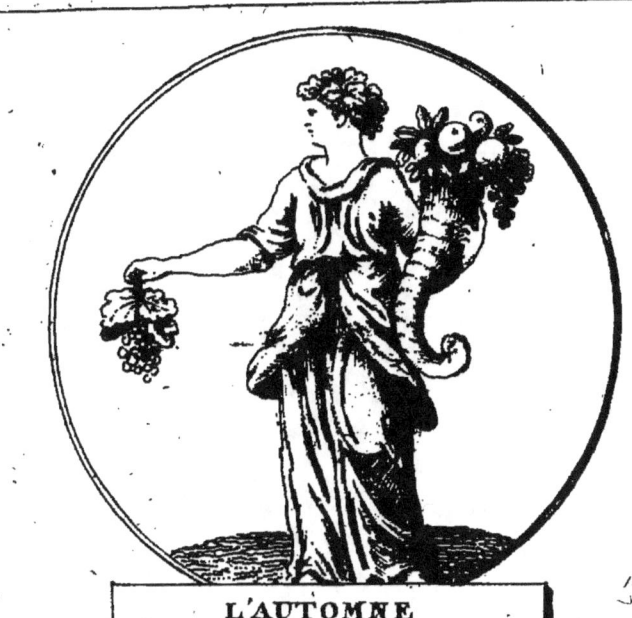

L'AUTOMNE

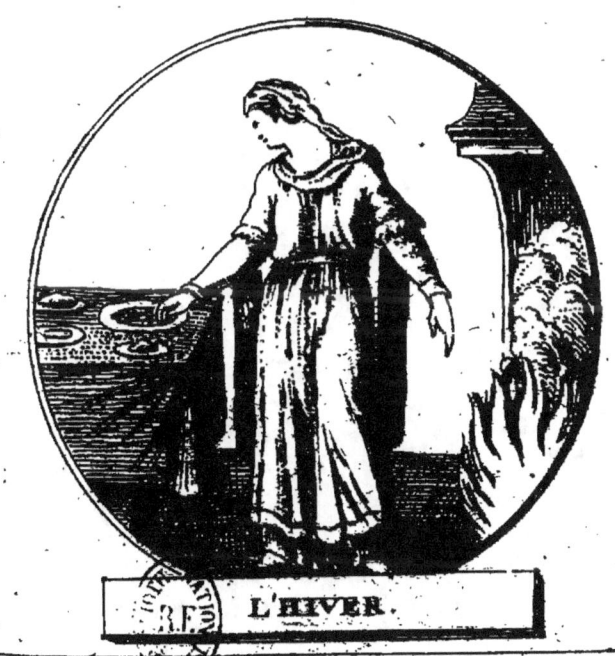

L'HIVER

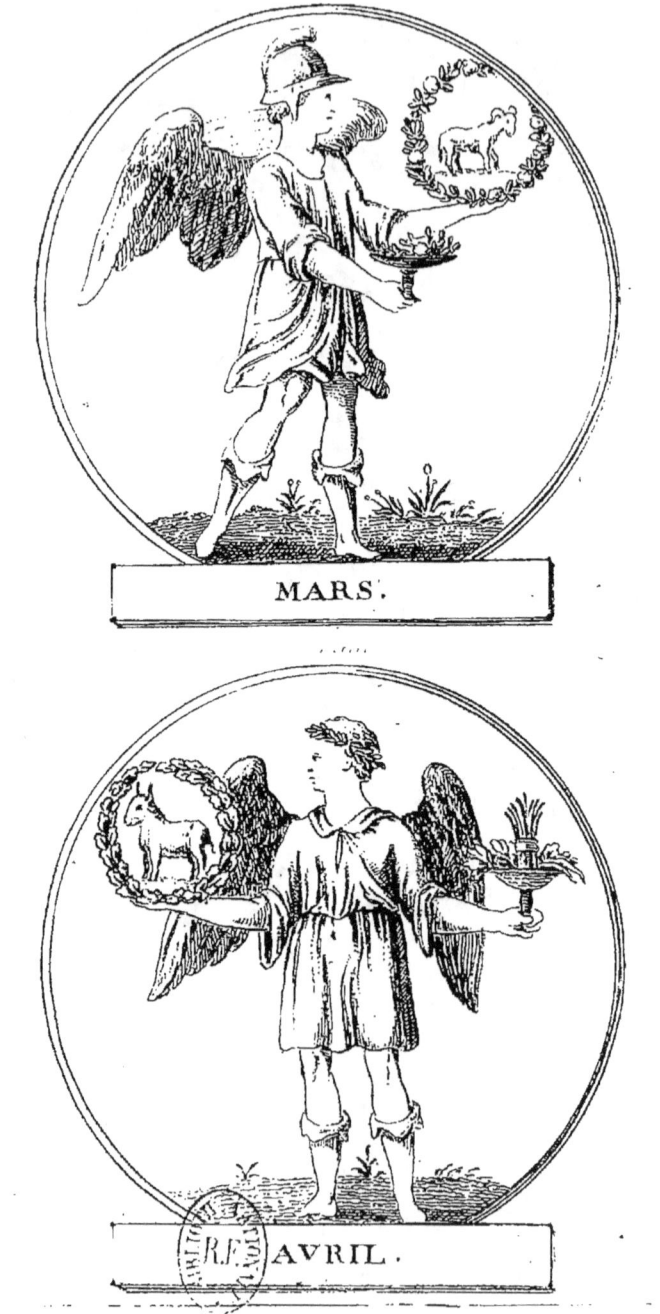

MARS.

Ce mois est représenté ici par la figure du dieu qui préside aux combats. On lui donne des ailes comme aux autres mois, parce que, comme eux, il est fils du Temps. Sa main droite soutient un plateau couvert des fruits de la saison, et sa gauche porte le signe du *Bélier*. Sa tête est sévère et surmontée d'un casque, parce que, dédié par Romulus au dieu *Mars*, dont il se prétendait le fils, il reçut de lui son nom.

Le signe du *Bélier*, environné de fleurs, qu'il tient d'une main, indique que c'est dans ce mois que la terre commence à s'en émailler.

Le plateau couvert de fruits qu'il tient de l'autre, est le symbole de ceux que la saison commence à produire, suivant la différence des climats. Sa robe ou tunique est d'un rouge noirâtre.

AVRIL.

Ce mois, autre fils du Temps, et par conséquent ailé comme ses frères, est représenté sous la figure d'un bel adolescent, couronné de myrtes. Sa tunique est verte. Sa main droite soutient le signe du *Taureau*, environné des fleurs qui naissent dans ce mois. Sa gauche porte une coupe pleine des fruits et des plantes de la saison.

Sa couronne de myrtes, arbre dédié à Vénus, désigne qu'en ce mois les arbres commencent à se ressentir des influences du soleil amoureux de la terre; et sa tunique verte complète l'emblème de la verdure naissante.

On lui fait tenir en main le signe du *Taureau*, pour indiquer que c'est dans ce mois que le soleil, passant par ce signe, augmente et croît insensiblement en force et en chaleur.

MAI.

Le mois de Mai, ailé comme les autres, est représenté couronné de fleurs, vêtu de vert, et tenant dans sa main droite un rameau verdoyant et fleuri.

Le signe des *Gémeaux*, entouré de roses, qu'il tient dans l'autre, est pour indiquer que dans ce mois le soleil redouble de force, et qu'il commence à faire sentir sa chaleur.

Les fleurs de sa couronne, et la couleur verte de sa tunique, désignent la beauté, la verdure et l'éclat des prés, des collines et des campagnes.

JUIN.

On donne au mois de Juin des ailes, comme aux autres, par la même raison.

La tunique dont il est revêtu, est d'un vert tirant sur le jaune, parce qu'alors le soleil commence à faire jaunir les grains et même les plantes.

Les épis qui le couronnent, sont verdâtres, parce qu'ils ne sont point encore en parfaite maturité.

Sa main droite soutient le signe de l'*Écrevisse*, et sa gauche une coupe pleine de toutes sortes de fruits de la saison. L'*Écrevisse* signifie que le soleil, arrivant à ce signe, commence à rebrousser chemin et à s'éloigner de nous.

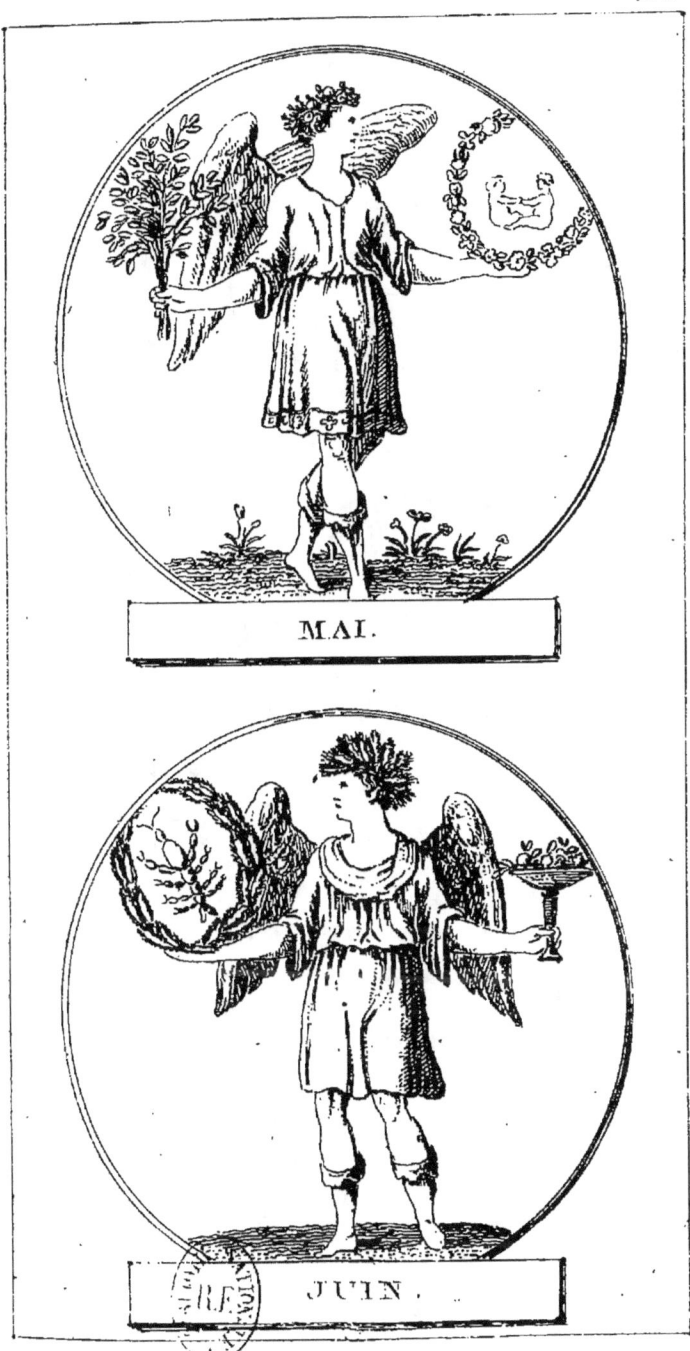

MAI.

JUIN.

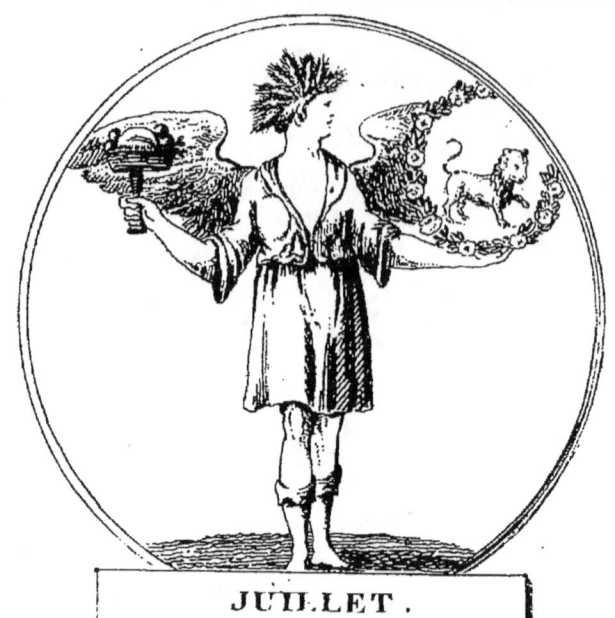

JUILLET.

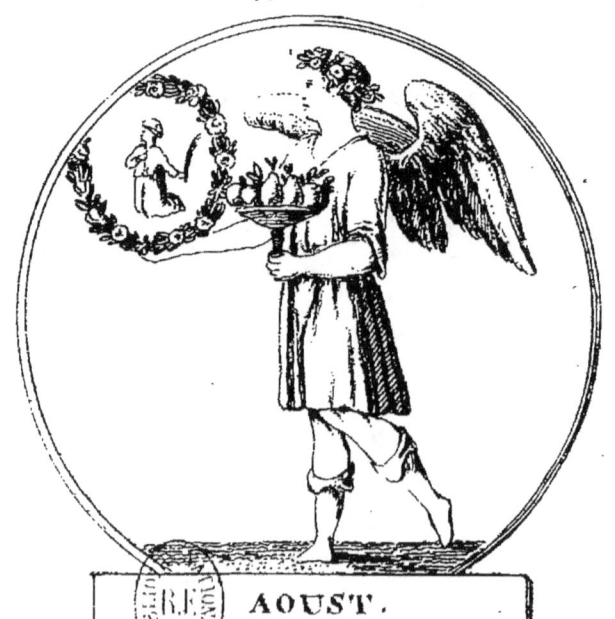

AOUST.

JUILLET.

Ce mois est représenté jeune et ailé, comme les autres, couronné d'épis plus mûrs que ceux qui ceignent la tête du mois précédent, et revêtu d'une tunique jaune. D'une main il tient le signe du *Lion*, entouré des fleurs que ce mois fait naître, et de l'autre, une coupe remplie des fruits de la saison.

Le signe du *Lion* indique que le soleil, passant alors par ce signe, est d'une chaleur excessive.

AOUT.

Le sénat de Rome consacra jadis en l'honneur d'Auguste ce mois, le plus chaud de l'année; d'abord pour célébrer son consulat, et ensuite honorer ses victoires et sa conquête de l'Égypte, qu'il soumit à la puissance du peuple romain, etc.

Le mois d'Août est représenté couronné de roses brillantes, de jasmins et d'autres fleurs qu'il voit naître. Sa tunique est couleur de feu. De la main droite, il tient le signe de la *Vierge* entouré de fleurs, et de l'autre, une coupe pleine des plus beaux fruits de la saison. Il est jeune et ailé comme les autres mois.

Son regard, plus qu'imposant, est terrible, pour indiquer combien les chaleurs de la canicule le rendent dangereux.

Le signe de la *Vierge* désigne que, comme une vierge est stérile et n'enfante point, de même le soleil ne fait, dans ce mois, que perfectionner et mûrir les choses déjà produites.

SEPTEMBRE.

Ce mois est représenté sous la figure d'un jeune homme ailé, au visage riant, aimable et fleuri, couronné de fleurs brillantes, et tenant d'une main le signe de la *Balance*, et de l'autre la corne d'Amalthée, remplie de raisins, de pêches, de figues, de poires, de grenades, et des autres fruits qu'on recueille en Septembre.

Sa tunique et son manteau sont de pourpre. Les Iconologistes prétendent que cette couleur sert à indiquer sa richesse et son abondance.

On lui donne le signe de la *Balance*, parce que, selon Virgile, c'est le mois qui

<p style="text-align:center">Du jour et de la nuit fait les heures égales.</p>

OCTOBRE.

On représente ce mois, ailé aussi, sous la figure d'un jeune homme couronné de feuilles de chêne, et dont la robe, plus longue que celles des autres, est de couleur incarnat. Il tient de la main droite le signe du *Scorpion*, et de la gauche un panier rempli des fruits tardifs de la saison, tels que les nèfles, les champignons, les noix, les châtaignes, etc., etc. Son vêtement incarnat désigne que le soleil, venant à décliner dans le solstice de l'hiver, et l'humeur qui nourrit les plantes commençant à se resserrer, leurs feuilles deviennent de la même couleur. A l'égard du signe du *Scorpion*, il désigne celui où le soleil se trouve dans le mois d'Octobre.

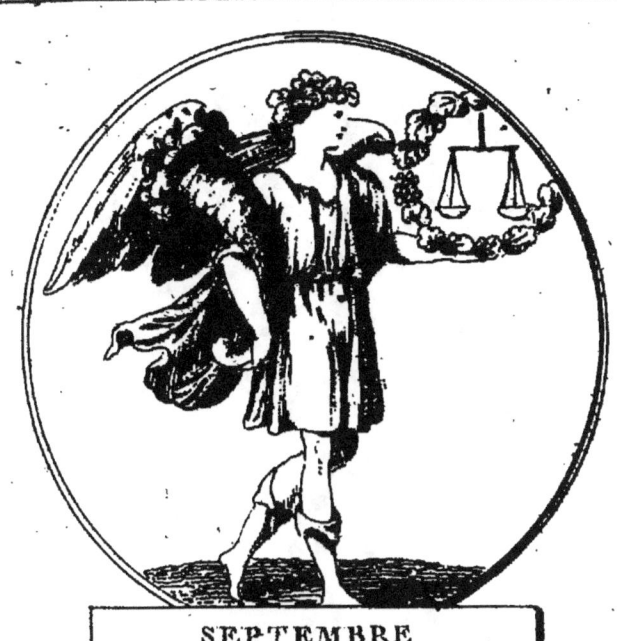

SEPTEMBRE

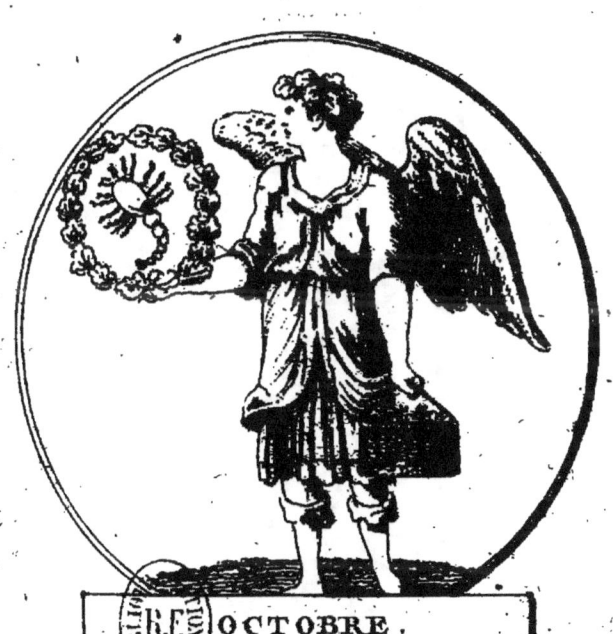

OCTOBRE

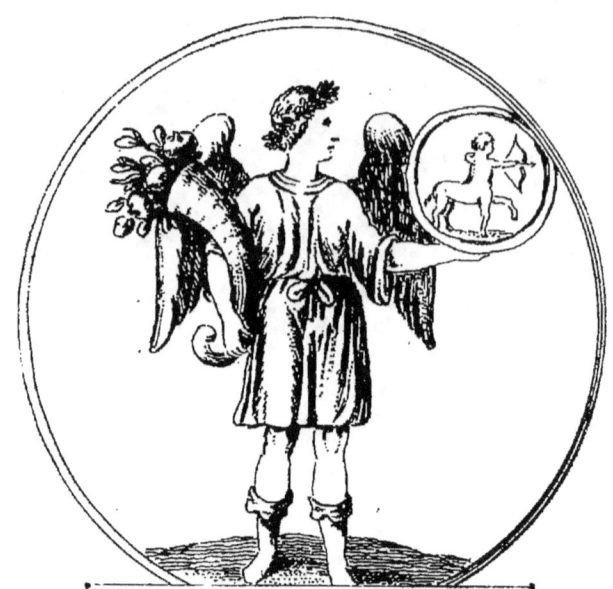

NOVEMBRE.

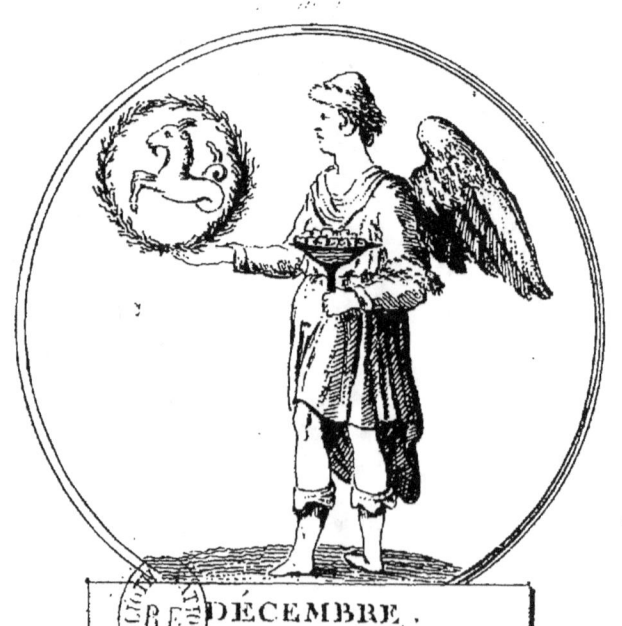

DÉCEMBRE.

NOVEMBRE.

On représente ce mois sous la figure d'un adolescent, ayant une couronne d'olivier, et vêtu d'une tunique couleur de feuille morte, pour signifier que c'est dans ce mois qu'on récolte les olives, et qu'excepté ce fruit, il n'y a plus à espérer ni fruits ni feuilles.

Le signe du *Sagittaire* qu'il tient de la main gauche, annonce les pluies et la grêle qui règnent dans ce mois. — La corne d'abondance qu'il tient de la droite, n'est remplie que de racines, qui sont les seules productions de la terre en Novembre.

DÉCEMBRE.

Les Iconologistes donnent à ce mois une figure hideuse ainsi qu'aux mois de Janvier et Février. Ailé comme les autres mois, et par la même raison qu'il est fils du Temps, il est vêtu d'une tunique noire. Il tient dans sa main droite le signe du *Capricorne*, et dans sa gauche un vase rempli de truffes.

Au lieu de couronne, il porte une espèce de bonnet fourré, pour annoncer les approches d'un froid rigoureux.

On le peint hideux et vêtu de noir, parce que ordinairement, dans ce mois, la terre est dépouillée d'ornemens.

On lui donne pour hiéroglyphe le signe du *Capricorne*, parce que c'est dans ce mois que le soleil parcourt ce signe; et on lui fait porter des truffes, parce qu'elles ne sont jamais si bonnes et en si grande abondance qu'en Décembre.

JANVIER.

Ce mois, que les Romains avaient mis sous la protection de Junon, est ainsi appelé du nom de *Janus*, à qui il était consacré. On le représente ici avec des ailes, et vêtu de longs habits blancs, tenant de la main gauche le signe du *Verseau* : tels sont ses attributs.

Ses vêtemens blancs désignent la neige et les frimas dont la terre, dans ce mois, est presque toujours couverte ; et le signe du *Verseau* annonce que les neiges et les pluies y sont plus fréquentes qu'en aucune autre saison de l'année.

FÉVRIER.

Les Romains avaient mis ce mois sous la protection de *Neptune*, dieu de la mer. On y célébrait les Lupercales, les Fébruales, les Terminales, etc. Numa Pompilius le nomma Février, soit à cause des fièvres qui règnent alors, soit du mot latin *Februus*, surnom de Pluton, c'est-à-dire, *qui nettoie*, et qu'on honorait sous ce nom, comme le dieu des expiations et des sacrifices que les Romains faisaient dans le mois de Février, pour apaiser les ames des morts.

Ce mois est revêtu d'une tunique dont les Iconologistes ne désignent pas la couleur. On lui fait porter dans ses deux mains le signe des *Poissons*, qu'on prétend devoir figurer les eaux et les pluies qui désolent alors les campagnes.

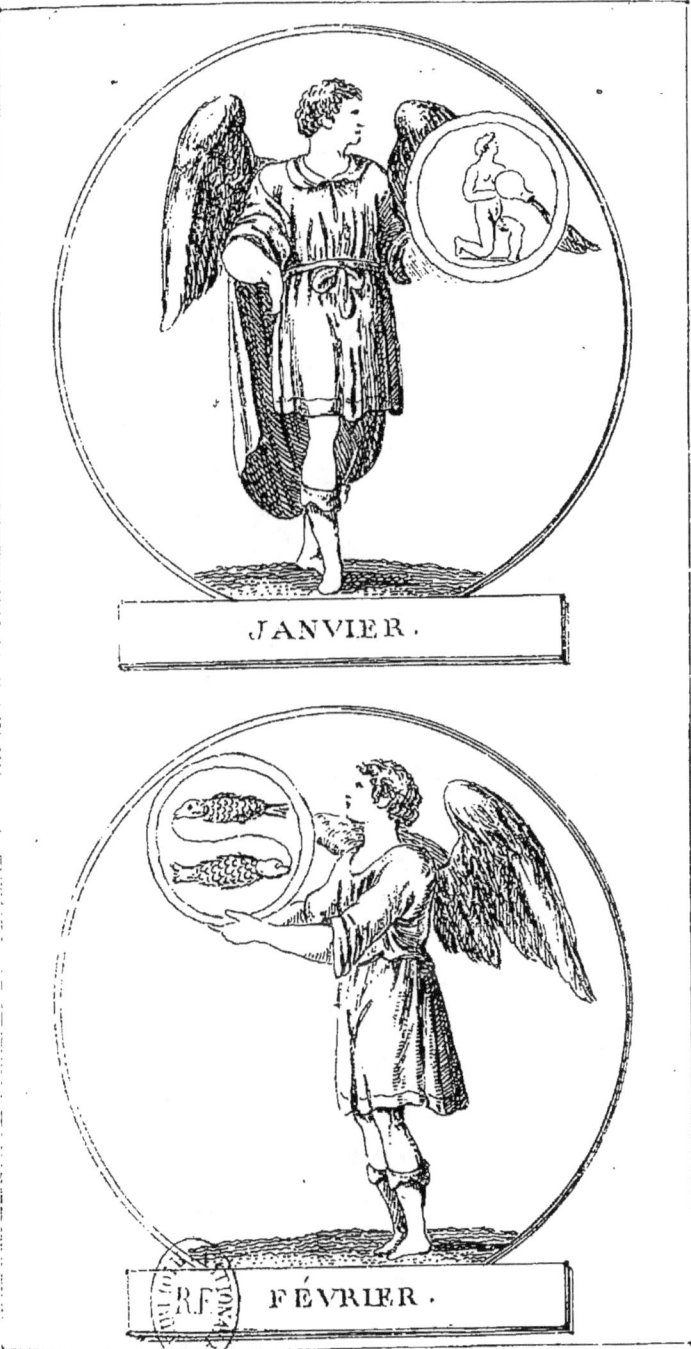

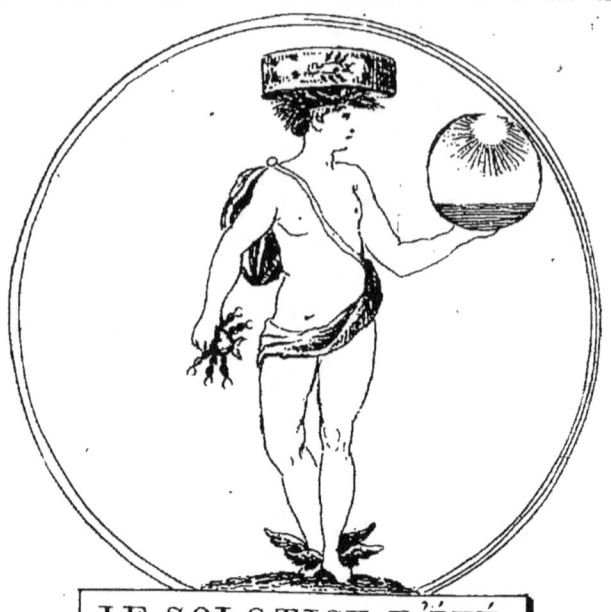
LE SOLSTICE D'ÉTÉ

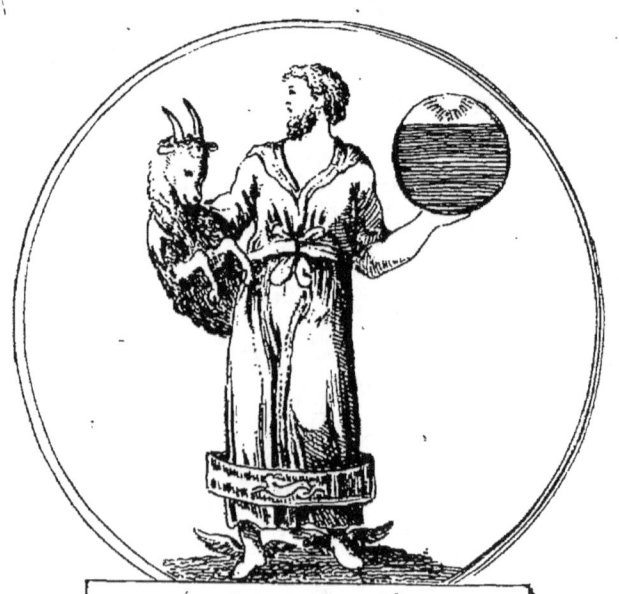
LE SOLSTICE D'HIVER

LE SOLSTICE D'ÉTÉ.

L'Iconologie doit le représenter sous la figure d'un beau jeune homme à l'âge de vingt-cinq ans, et nu, à la réserve des parties sexuelles, qui sont couvertes d'un voile de couleur de pourpre. Il est ici dans l'attitude bien marquée de reculer en arrière. La couronne d'épis qui lui ceint la tête est surmontée d'un grand cercle de bleu-turquin, où sont gravées neuf étoiles, et qui représente le *Tropique du Cancer*. De la main droite, il tient une Écrevisse, et de la gauche, un globe assez grand, dont la partie supérieure est éclairée du soleil, et dont la partie inférieure est obscure.

Il a aux pieds quatre petites ailes en forme de talonnière, dont deux blanches au pied droit, et une blanche et une noire au pied gauche, pour indiquer le mouvement du temps.

LE SOLSTICE D'HIVER.

Il est désigné ici par un vieillard vêtu d'une longue robe fourrée, laquelle, par la partie inférieure, est ceinte d'un cercle de bleu-turquin, au milieu duquel se voit le signe du *Capricorne*, environné de douze étoiles. De son bras droit, il tient une Chèvre, et de la main gauche, un globe, dont les trois quarts sont obscurs, et dont la partie supérieure seulement est éclairée des rayons du soleil. Il a, comme le précédent, quatre petites ailes aux pieds, dont les deux du pied droit sont, l'une blanche et l'autre noire, et les deux du pied gauche toutes noires. — Sa longue robe fourrée indique le froid de cette saison. Le cercle qui entoure ses jambes indique le *Tropique du Capricorne*, ou l'éloignement du soleil vers le pôle antarctique. Le globe plus obscur que lumineux, qu'il tient de la main gauche, désigne la longueur des nuits et la brièveté des jours ; et la Chèvre qu'il tient de son bras droit, complète l'emblème du signe du *Capricorne* et du Solstice d'Hiver.

L'ÉQUINOXE DU PRINTEMPS.

On entend par le mot *Équinoxe*, l'époque de l'année où le jour et la nuit sont égaux. Cette époque arrive deux fois l'an : le 27 de Mars, quand le soleil, entrant dans le signe du *Bélier*, nous ramène le Printemps, et le 23 septembre, quand l'Automne nous donne ses fruits en parfaite maturité. On représente l'Équinoxe du Printemps sous la figure d'un beau jeune homme vêtu d'une robe, moitié blanche, moitié noire, symbole du jour et de la nuit, et arrêtée par une ceinture de bleu-turquin parsemée de petites étoiles. Il tient de la main droite une belle couronne de fleurs, et sous son bras gauche un Bélier. Il a des ailes aux pieds, dont l'une est blanche et l'autre noire, emblème de la légèreté du temps. Sa ceinture d'azur, semée d'étoiles, représente le cercle de cet Equinoxe.

L'ÉQUINOXE DE L'AUTOMNE.

Il est représenté sous la figure d'un homme fait, vêtu comme le précédent et des mêmes couleurs, ayant comme lui une ceinture de bleu-turquin parsemée d'étoiles. De la main droite, il tient des fruits de la saison, et de l'autre, une balance dans laquelle il pèse deux globes, moitié blancs, moitié noirs, d'une égale justesse. Il a, comme l'équinoxe du Printemps, une aile à chaque pied, pour la même raison.

La *Balance* est un des douze signes du Zodiaque, où le soleil entre le 23 septembre. Alors se fait l'Équinoxe, c'est-à-dire, l'égalité du jour et de la nuit, que désignent les deux globes moitié noirs et blancs, que la figure pèse ici avec tant de justesse dans les deux bassins de sa balance.

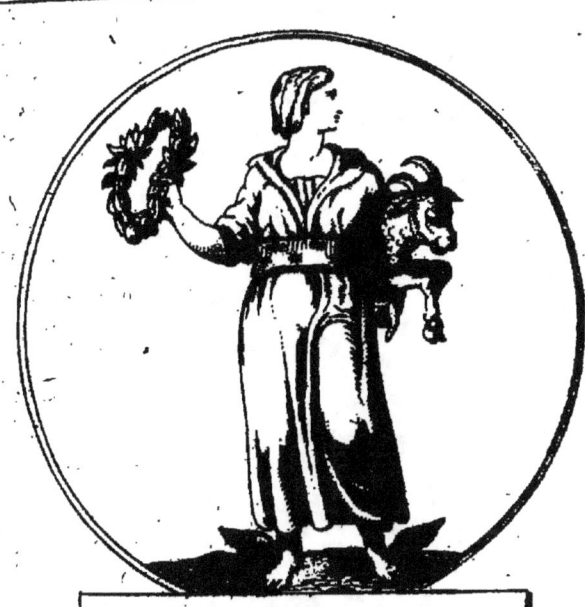
L'EQUINOXE DU PRINTEMS.

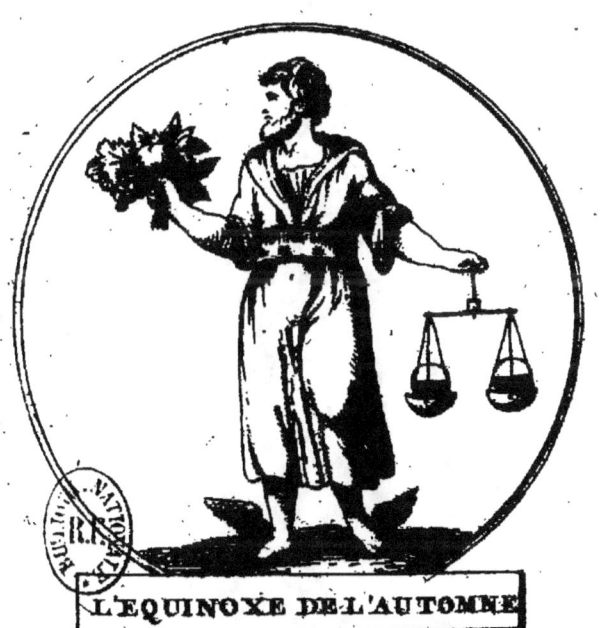
L'EQUINOXE DE L'AUTOMNE.

38.

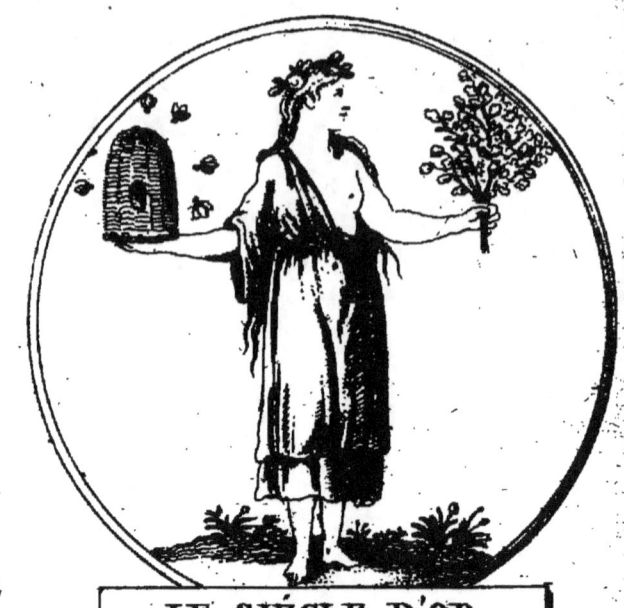

LE SIÈCLE D'OR.

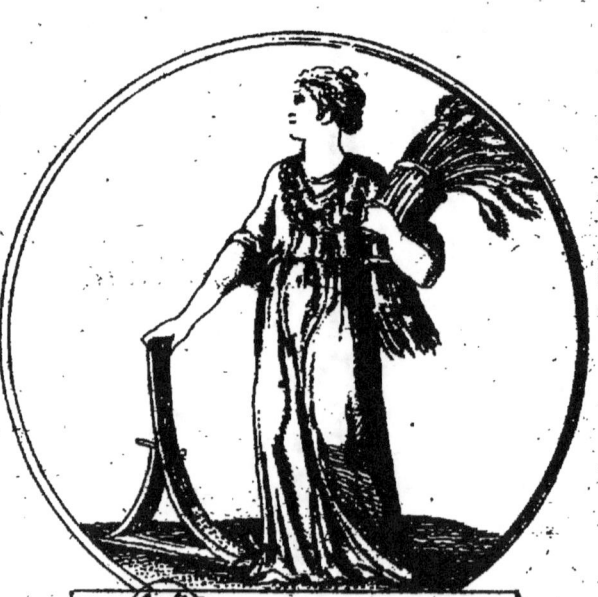

LE SIÈCLE D'ARGENT.

LE SIÈCLE (OU AGE) D'OR.

CE siècle est fameux dans les Poëtes, par le règne de *Saturne* et de *Rhée*, où les hommes vivant dans l'innocence, la terre produisait d'elle-même et sans culture. On l'appelle aussi le *règne d'Astrée*, parce que, fille de Jupiter et de Thémis (la Justice), Astrée alors quitta le Ciel pour habiter la terre ; mais les crimes des hommes l'en ayant chassée, elle remonta au Ciel, et forma ce qu'on appelle le signe de *la Vierge*.

C'est elle qui, sous la figure d'une jeune et belle fille, représente ici l'Age ou le Siècle d'Or. Sa couronne de fleurs, et la simplicité de son vêtement, annoncent la pureté des mœurs de cet âge. La ruche d'abeilles qu'elle porte de la main droite, et le rameau d'olivier qu'elle tient de la gauche, annoncent, l'un, combien était douce alors la vie des mortels ; l'autre, la paix, la concorde et l'union dans laquelle ils vivaient.

LE SIÈCLE (OU AGE) D'ARGENT.

C'EST le temps que, selon la Mythologie, *Saturne* passa en Italie, où il enseigna l'art de cultiver la terre, qui refusait de produire, parce que les hommes commençaient à devenir injustes. Le *Siècle d'Argent* est représenté ici sous la figure d'une fille moins belle que la précédente, mais dont la parure et le vêtement suppléent au défaut de la beauté. Sa robe est de gaze d'argent ; sa coiffure est soignée, et elle est ornée de perles et de pierreries, signes de la décadence des mœurs de cet âge. De la main droite, elle s'appuie sur le soc d'une charrue, et porte de la gauche une gerbe d'épis jaunissans.

Ces épis et ce soc indiquent qu'au Siècle d'Argent, les hommes furent forcés de cultiver la terre, afin de pourvoir à leur subsistance.

Heureuse allégorie des mœurs qui dégénèrent !

LE SIÈCLE DE BRONZE (OU L'AGE D'AIRAIN).

Ce siècle fut ainsi nommé, parce qu'après le règne de Saturne et de Rhée, l'injustice et le désordre commencèrent à régner parmi les hommes. On le représente ici sous la figure d'une fille encore moins belle que celle de la figure qui précède, mais armée d'un casque, d'une cuirasse et d'une lance, pour exprimer ce qu'en dit Ovide :

> Que cet âge pervers, et qu'on nomma d'Airain,
> Mit aux jeunes guerriers les armes à la main.

LE SIÈCLE (OU AGE) DE FER.

Ce fut celui où tous les crimes se répandirent sur la terre. La terre dès-lors ne produisit plus rien.

> Alors, la probité, la raison, la justice,
> Ayant abandonné le terrestre séjour,
> Le mensonge, l'erreur, la fraude et la malice,
> Dans le cœur des mortels régnèrent tour à tour.

On représente ici l'Age de Fer sous la figure d'une femme dont l'aspect et la démarche sont terribles. Elle est habillée de fer et casquée. Sa main droite est armée d'un glaive nu, et sa gauche d'un écu, où la fraude est représentée sous la figure d'un Serpent à tête humaine. A ses pieds sont tous les attributs de la guerre.

Au lieu du Serpent à tête humaine qu'on voit sur son écu, des Iconologistes ont mis une Syrène qui attire les passans pour les dévorer, et ont ajouté au cimier de son casque une tête de Loup.

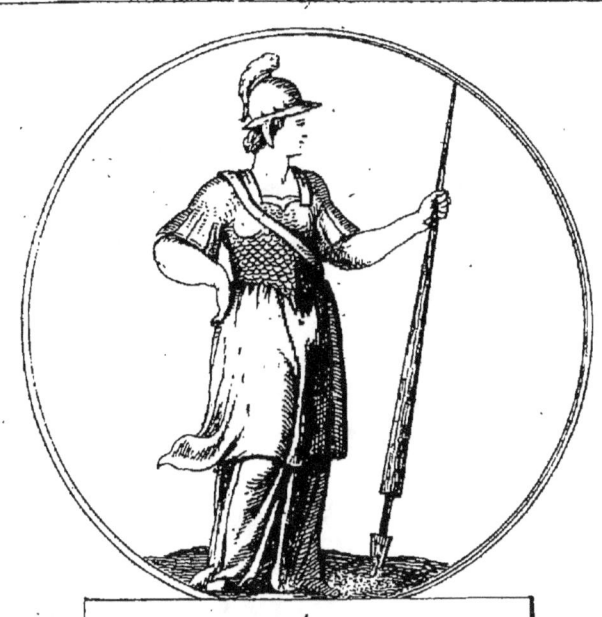

AGE D'AIRAIN

LE SIÈCLE DE FER.

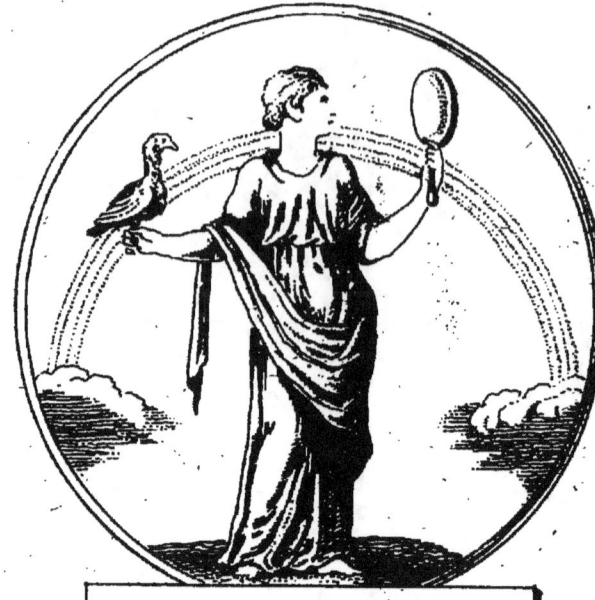

LA VUE.

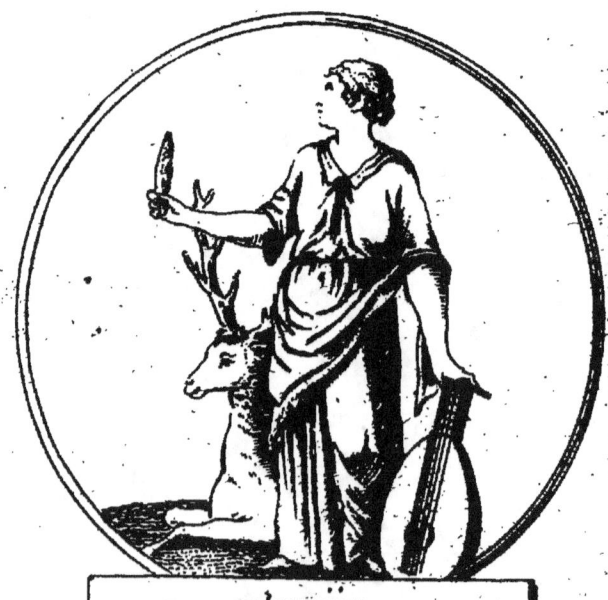

L'OUIE.

LA VUE.

On a donné pour symbole, à ce premier des cinq Sens, un jeune homme qui tient de la main droite un Vautour (oiseau que lui attribuaient les Egyptiens), et de la gauche un miroir dans lequel il se regarde, avec un arc-en-ciel derrière lui.

Le Vautour, qui passe pour avoir la vue extrêmement perçante, et l'arc-en-ciel, dont la diversité des couleurs affecte principalement les yeux, sont, ainsi que le miroir, les emblêmes nécessaires à la représentation de ce Sens.

L'OUIE.

L'emblême de cet organe non moins admirable que le précédent, ne nous a pas paru offrir peu de difficultés dans son expression. Nous trouvons l'Ouïe aussi subtilement qu'ingénieusement représentée par une femme d'une stature noble, qui de la main droite tient une oreille de taureau, de l'autre un instrument de musique, et aux pieds de laquelle est couchée une Biche.

Par la Biche, on a entendu représenter la finesse et la subtilité de l'Ouïe, si particulière à cet animal timide, qu'on prétend que le bruit d'une feuille que le vent agite, suffit pour lui faire prendre sa course.

L'oreille du Taureau signifie qu'il faut avoir *l'oreille au guet* sur tout ce qui peut intéresser notre existence. Ce symbole de l'Ouïe est emprunté des Egyptiens, le premier peuple du monde pour l'invention des allégories et emblêmes.

L'instrument de musique exprime en même temps la douceur de l'harmonie et la délicatesse de l'oreille.

L'ODORAT.

Quelle subtilité n'a-t-il pas fallu pour exprimer clairement ce Sens si subtil et si délicat? On le représente ici d'une manière très-heureuse, sous la figure d'un adolescent, dont la tunique est parsemée de fleurs de toutes espèces, tenant un bouquet de la main droite, et de la gauche un vase pour les conserver. Un Chien de chasse, qui l'accompagne, est à ses pieds.

Le bouquet, le vase, qui peut aussi servir à renfermer l'esprit des fleurs; le Chien de chasse, et toutes les espèces de fleurs dont est parsemée la robe qui couvre l'Odorat, sont autant de symboles assez parlans, pour qu'on se dispense d'une plus longue explication.

LE GOUT.

Sens non moins merveilleux que les précédens, et peut-être le moins sûr de tous, comme le plus facile à se laisser tromper par les apparences et l'abus des choses.

Il est représenté ici par une belle femme, très-décemment vêtue dans sa belle simplicité, qui, de la main droite, tient une pêche, et, sous le bras gauche, une corbeille des plus beaux fruits, que les anciens ont toujours employés pour le symbole le plus significatif du Goût.

On se croit dispensé d'avertir les Lecteurs, qu'il n'est ici question que du Goût, considéré physiquement.

45.

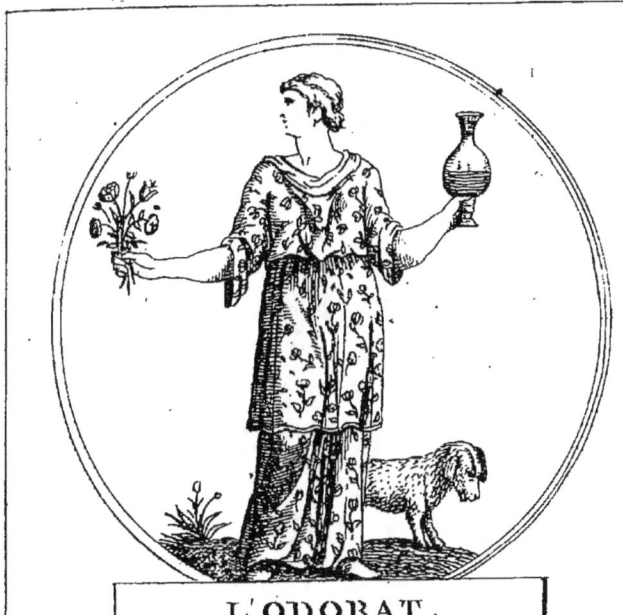

L'ODORAT.

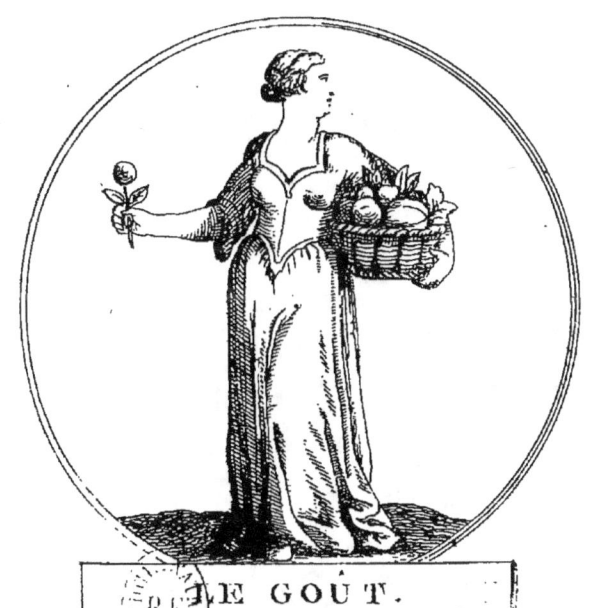

LE GOÛT.

46

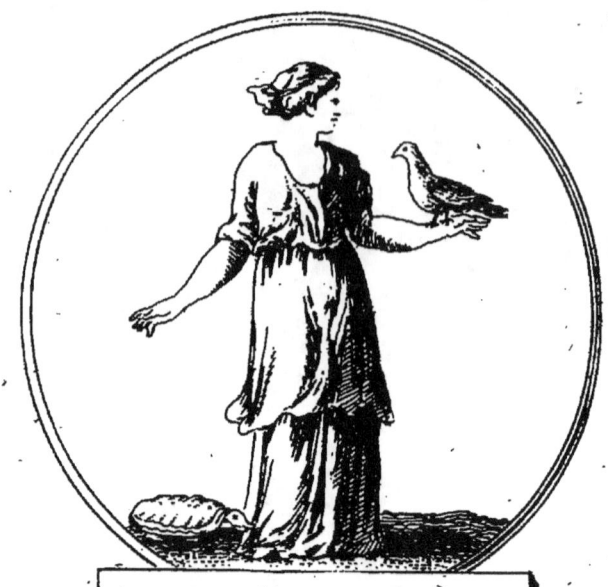

LE TOUCHER.

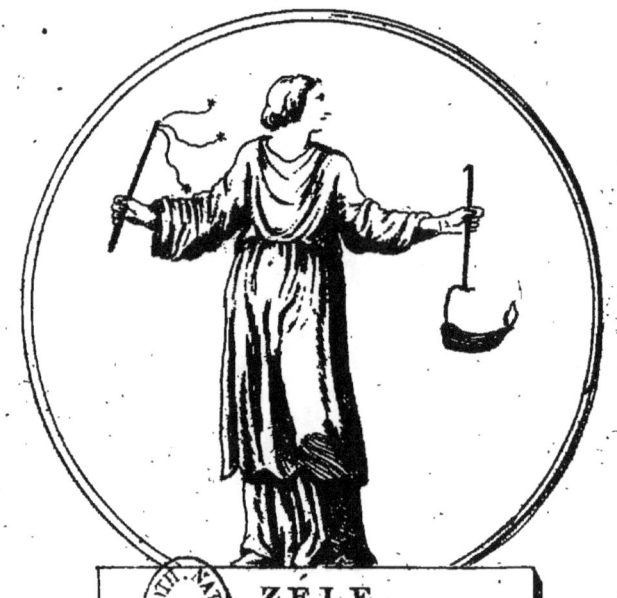

ZÉLE.

LE TOUCHER (OU ATTOUCHEMENT).

Ce cinquième Sens, qui est comme le couronnement des autres, est représenté ici symboliquement, par une femme dont le bras droit est nu, et portant sur sa main gauche un Faucon étendant ses ailes. A ses pieds est une Tortue, qu'on prétend être l'hiéroglyphe de l'attouchement, ainsi que le Faucon.

LE ZÈLE.

On a cru devoir représenter ici le *Zèle* par un homme vêtu d'une robe doctorale, qui, de la main droite, tient une discipline, et de la gauche une lampe allumée.

Il paraît par-là que l'auteur de l'allégorie a entendu par Zèle, le désir qui doit animer tout homme de bien, pour le maintien de l'ordre et des bonnes mœurs. Ce Zèle est bien respectable !

L'homme zélé instruit l'ignorance et punit les vices. De-là le double emblême de la discipline et de la lampe allumée, qu'on a mises ici entre les mains du Zèle, qui tout à la fois éclaire sur les fautes et les corrige à propos.

LE MATIN.

On le représente ici sous la figure d'une belle femme nue, ayant une étoile sur le sommet de la tête, un dard dans la main droite, et arrêtant de l'autre le cheval Pégase.

L'étoile indique la clarté de l'aurore; le dard, la vivacité, l'ardeur dont elle nous anime; et le Cheval ailé, la force et la chaleur des pensées que le matin inspire au génie et surtout aux poëtes.

L'emblême des fleurs qui naissent à son aspect est une allégorie parlante que nous ne nous permettrons pas plus d'expliquer, que l'autre étoile qu'elle fixe au-dessus de son dard.

LE MIDI.

On a cru devoir le représenter ici sous la figure de *Vénus* et de son fils *Cupidon*, pour indiquer que tous deux brûlent et blessent à la fois les hommes et les animaux.

Charmante allégorie, qui emprunte les passions les plus vives du cœur de l'homme, pour lui en peindre les dangers par les effets les plus sensibles!

Cependant les grands artistes, pour représenter le Midi, peindront toujours le Soleil monté sur son char, et s'arrêtant au milieu de sa course.

49.

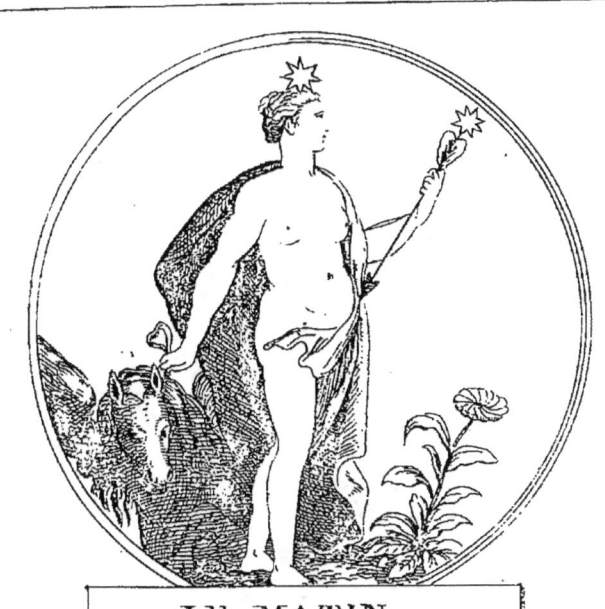

LE MATIN.

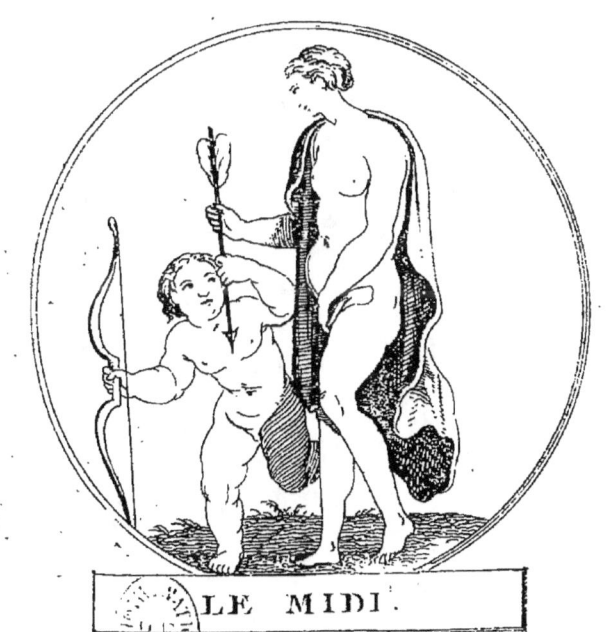

LE MIDI.

50

LE SOIR.

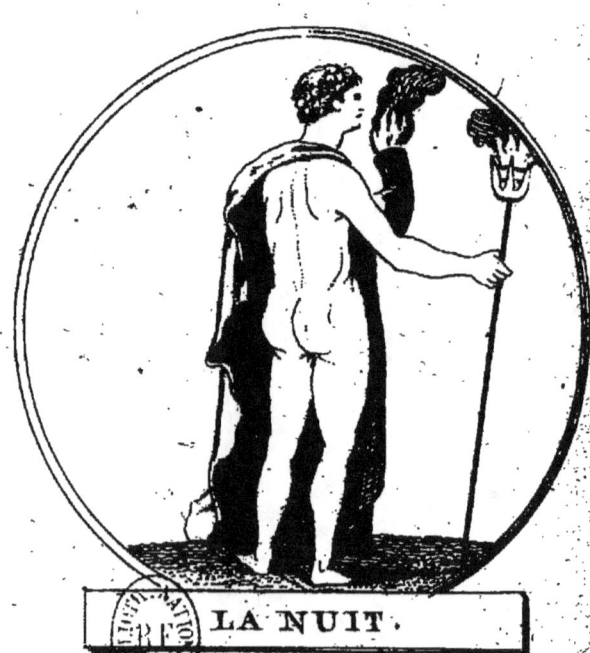

LA NUIT.

LE SOIR.

Ici c'est *Diane*, déesse de la chasse, fille de Jupiter et de Latone, et sœur d'Apollon. Elle s'appuie d'une main sur son arc, et de l'autre tient des Chiens qu'elle mène en lesse. Cette simple allégorie semble indiquer que, des quatre parties du jour, il n'en est point de plus propre ni de plus favorable aux chasseurs que le Soir.

LA NUIT.

Les anciens ont fait la Nuit déesse des Ténèbres, fille du Ciel et de la Terre. Ils l'ont donnée pour femme à l'Achéron, fils du Soleil et de la Terre, et fleuve des Enfers.

On la dépeint ici sous l'image de *Proserpine*, reine des Enfers.

Les pavots, dont elle est couronnée, indiquent qu'elle est mère du Sommeil.

Le trident enflammé qu'elle tient de la main droite et la torche allumée qu'elle tient de la gauche désignent complètement l'empire qu'elle a sur les ténèbres.

Si nous avions à peindre la Nuit, nous la représenterions traînée au milieu des airs par des Chevaux noirs, et nous la draperions d'une longue robe noire, parsemée d'étoiles d'argent.

LE COLÉRIQUE.

On le représente ici sous la figure d'un jeune homme maigre, tout nu, au teint livide, au regard enflammé. Il est armé d'un glaive acéré; il frappe du pied la terre; il est tout prêt à tuer : un Lion furieux marche à ses côtés. Il n'a seulement pas pris le temps de s'armer de son écu, au milieu duquel brille une grande et vive flamme, symbole de la colère, ainsi que le Lion qui l'accompagne.

Ce roi des animaux, quand la fureur l'agite,
Bat ses flancs de sa queue, et lui-même s'irrite.

L'HOMME SANGUIN.

L'adolescent qui le représente a les cheveux blonds, le visage plein, riant, et le teint vermeil. La musique est sa passion favorite. Près de lui, un mouton broute une grappe de raisin.

Son visage plein, riant, et son teint vermeil annoncent en lui le parfait équilibre de ses liqueurs, et l'abondance du sang, signes ordinaires d'un bon tempérament, propre à la joie, aux plaisirs et à l'exercice des arts agréables, que les personnes de cette complexion cultivent ordinairement.

Le mouton, qui broute une grappe de raisin, désigne que l'Homme sanguin aime naturellement les plaisirs de l'amour et de la table.

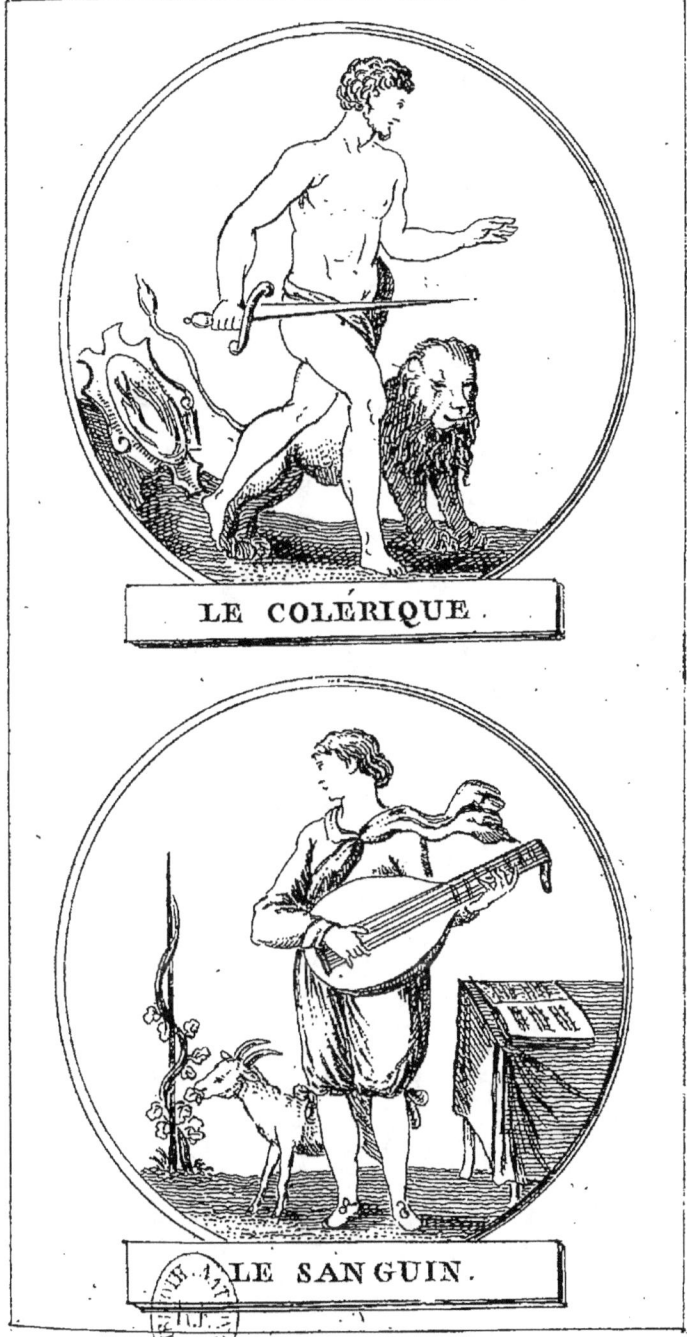

54

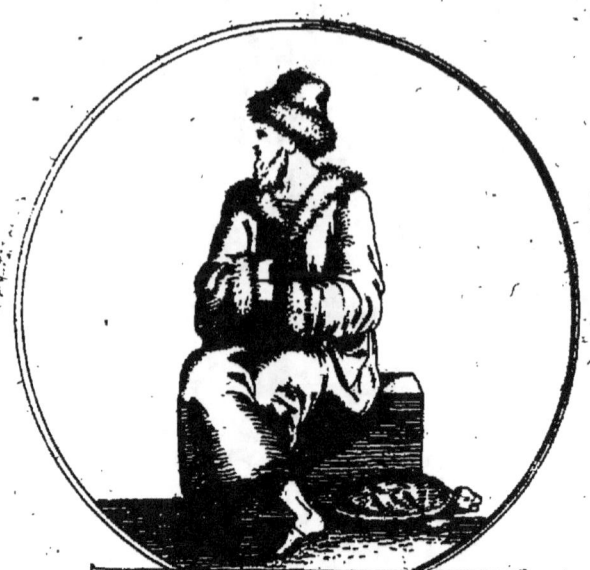

LE FLEGMATIQUE

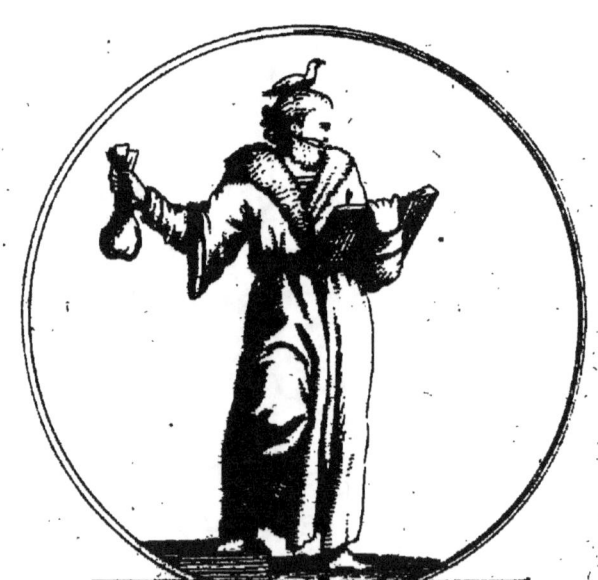

LE MÉLANCOLIQUE

LE FLEGMATIQUE.

L'homme flegmatique est gras et replet, et a le teint blanc. Il est ici coiffé et vêtu de peau recouverte d'étoffe; il a ses deux mains dans son sein, et à ses pieds on voit une Tortue.

L'iconologiste *Ripa*, qui l'a ainsi représenté, prétend que, comme la sécheresse du corps provient d'une grande abondance de chaleur interne, de même l'embonpoint et la graisse proviennent d'un excès de froideur et d'humidité. Il infère de là que les Flegmatiques sont peu propres à l'étude, et que leur esprit émoussé ne peut concevoir ni produire rien de grand et de sublime. C'est ce qu'on a voulu signifier par la Tortue, qui ne marche que pesamment et à pas tardifs, et qu'on voit aux pieds de la figure.

LE MÉLANCOLIQUE.

On figure ici le Mélancolique (ou la Mélancolie), par un homme qui a le teint basané, tenant de la main droite un livre dans lequel il étudie, et de la gauche une bourse fermée. Il a sur sa tête un Coucou, sur sa bouche un bâillon, et descend d'une pierre carrée sur un sol uni.

Ajoutons que la robe dont il est vêtu est fourrée et d'une couleur sombre, qui cadre à merveille avec l'air méditatif et rêveur qu'on lui donne ici.

Le bâillon qui lui serre la bouche désigne que le Mélancolique est taciturne et silencieux : le livre ouvert, dans lequel il étudie, annonce que l'étude est le partage des hommes de ce tempérament.

La bourse fermée (ici l'allégorie est très-claire) dénote que les avares, et en général les personnes peu généreuses, sont ordinairement tristes et mélancoliques.

LA PEINTURE.

Les Iconologistes la représentent sous la figure d'une femme jeune et belle, ayant les cheveux noirs et crépus. Ils lui ont couvert la bouche d'un bandeau, et lui ont mis au cou une chaîne d'or à laquelle pend un masque. D'une main elle tient une palette, des pinceaux et une devise, sur laquelle est écrit Imitatio; et de l'autre un tableau qui représente Minerve ou Pallas, déesse de la sagesse et des arts. A ses pieds est une pierre à broyer les couleurs, et son vêtement est une robe de couleur changeante.

Le bandeau qu'on lui met ici sur la bouche annonce que, pour donner plus de force et de vivacité à leur imagination, les grands peintres cherchent ordinairement la retraite et le silence. Les autres signes symboliques s'expliquent d'eux-mêmes.

LA POÉSIE.

Elle est représentée ici sous la figure d'une jeune et belle femme, couronnée de lauriers, vêtue d'une robe bleu-céleste, parsemée d'étoiles et ayant le visage enflammé et le sein découvert. Elle tient de la main droite un clairon, et de la gauche une espèce de lyre.

On l'a faite jeune et belle, parce qu'il n'est personne qu'elle ne soumette par ses charmes.

Sa couronne de laurier indique qu'elle éternise les grands hommes et les grandes actions.

Sa robe, parsemée d'étoiles, est le symbole de cet éclat divin et durable qui brille dans les ouvrages des grands poëtes.

Son sein découvert est pour désigner la fécondité, l'abondance des pensées.

La lyre et le clairon, ainsi que les livres qui sont à ses pieds, sont les autres emblêmes de ses sublimes fonctions, qui sont de chanter les héros et d'immortaliser leur gloire.

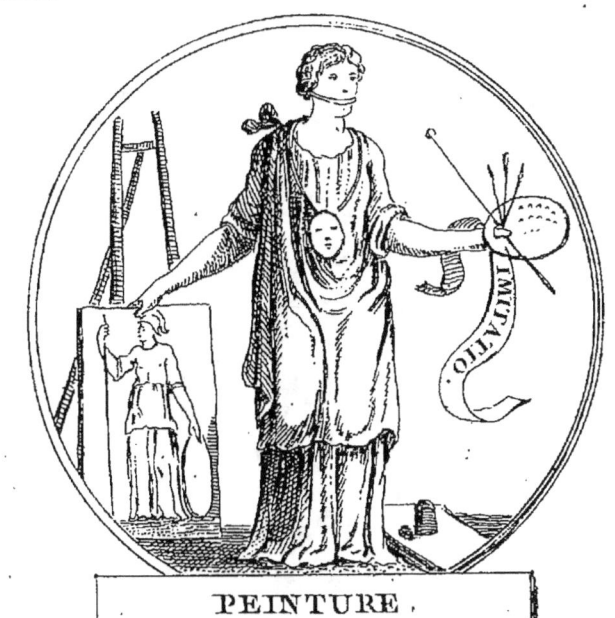

PEINTURE.

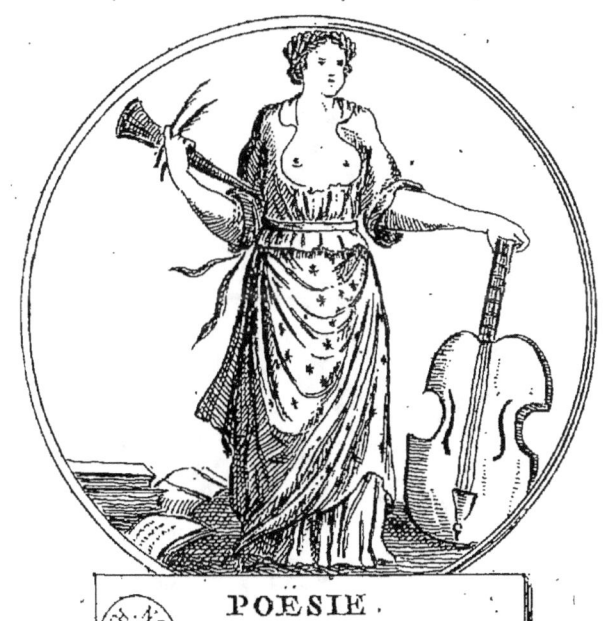

POESIE.

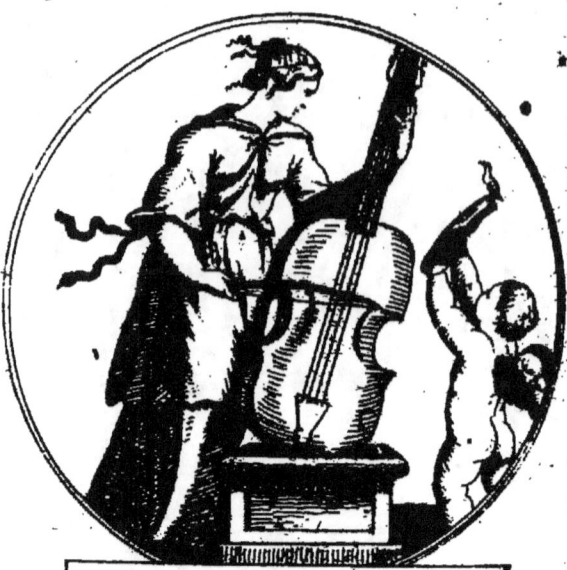

HARMONIE

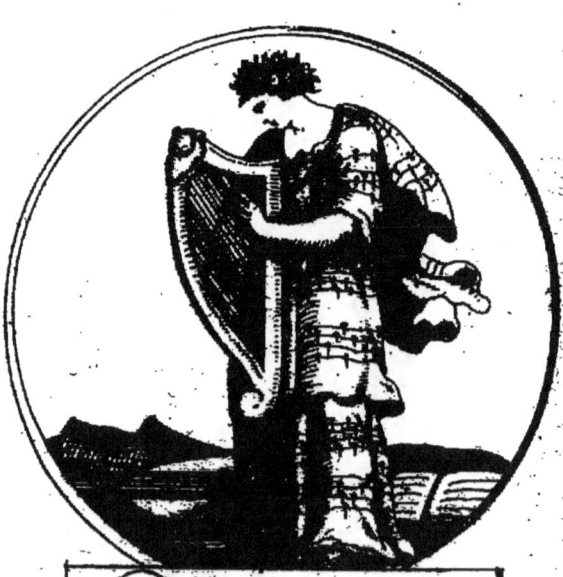

MUSIQUE

L'HARMONIE.

Cette figure de l'Harmonie, copiée sur l'original qu'on en voit dans le palais du grand duc de Toscane, à Florence, peut se passer d'explication, « puisque, dit l'iconologiste *Ripa,* elle se donne assez à connaître par la viole ou double lyre dont elle joue, et par la couronne qu'elle porte, vrais symboles de l'empire que ses concerts agréables et charmans lui font gagner sur tous les cœurs. »

LA MUSIQUE.

Comment ne la reconnaîtrait-on pas ici à sa robe chargée des diverses notes de musique, à sa couronne de fleurs, à sa harpe et aux divers instrumens qui sont à ses pieds? Les anciens avaient surnommé Minerve déesse de la sagesse, des sciences et des arts, de son nom *Musica.*

Quelques anciens se sont plu à la représenter de deux manières différentes.

La première, sous la figure d'une jeune et belle fille, assise sur un globe d'azur, une plume à la main, les yeux fixés sur un livre de musique posé sur une enclume, et ayant à ses pieds des balances, et dans leurs bassins des marteaux.

La seconde, sous la figure d'une femme, tenant en main une lyre, dont l'une des cordes est rompue, et au défaut de laquelle supplée une Cigale, et ayant sur la tête un Rossignol, et à ses pieds un grand vase plein de vin. On voyait à côté d'elle une viole avec son archet.

La première de ces trois allégories nous paraît la plus simple, la plus noble, et par conséquent la plus intéressante.

ARCHITECTURE MILITAIRE.

On donne ici pour emblême à cette science importante, la figure d'une dame austère, noblement et simplement vêtue, et ayant une physionomie presque virile. Sa robe cependant est de diverses couleurs, et son principal ornement est un riche diamant qu'elle porte au cou attaché à une chaîne d'or. De la main gauche, elle tient un instrument propre à tracer des plans, et de l'autre un fort de forme hexagone, dont le tableau sert ordinairement dans la construction des fortifications les plus régulières. Au-dessus de ce tableau est une Hirondelle. Aux pieds de la figure sont des instrumens aratoires, le pic et le hoyau, qui servent principalement à faire des fossés et des tranchées, et à élever des fortifications.

ALTIMÉTRIE.

C'est l'art de mesurer les hauteurs et de calculer leurs rapports avec les niveaux.

On représente ici l'Altimétrie par une jeune fille qui tient un carré géométrique, dont elle se sert pour prendre la hauteur d'une tour.

On la représente jeune, parce qu'étant fille de la Géométrie, elle observe exactement, pour ne pas dégénérer des qualités de sa mère, toutes les dimensions que celle-ci lui a enseignées.

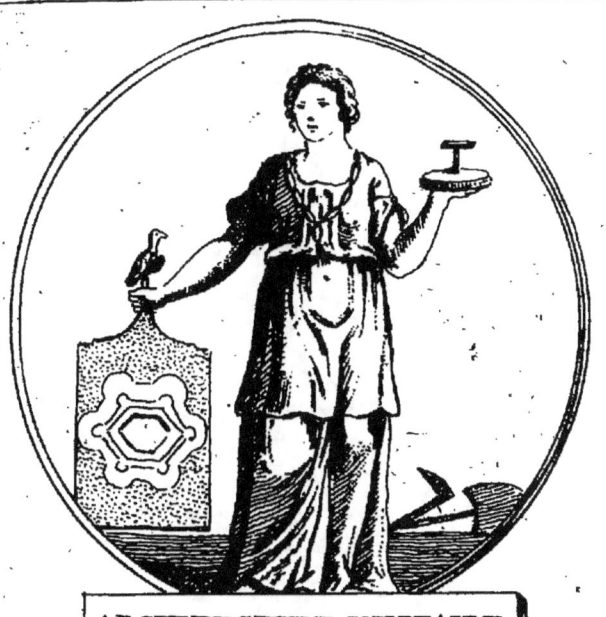
ARCHITECTURE MILITAIRE.

ALTIMÉTRIE.

62.

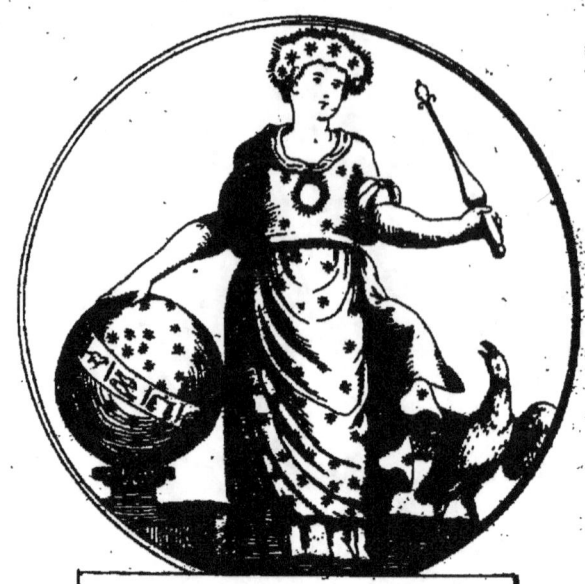

ASTROLOGIE

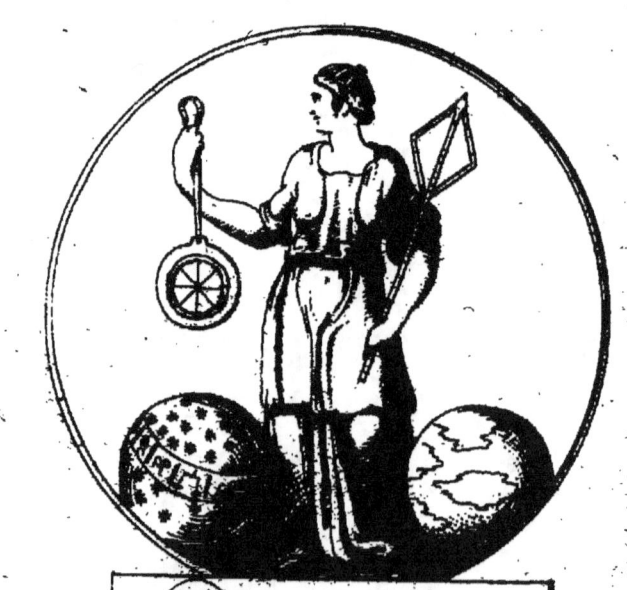

COSMOGRAPHIE

L'ASTROLOGIE.

L'Astrologie est une partie des Mathématiques mixtes. Elle donne la connaissance des corps célestes, de leurs grandeurs, de leurs mouvemens, de leurs distances, de leurs périodes, de leurs éclipses, etc. On la représente parfaitement bien ici, avec une couronne lumineuse et une robe parsemée d'étoiles, ayant la main posée sur un globe céleste, et un sceptre dans l'autre. Elle a les yeux fixés au ciel pour en observer les mouvemens ; et l'Aigle qu'elle a à ses pieds, est nécessairement un de ses attributs.

LA COSMOGRAPHIE.

La Cosmographie est la science de la description du monde.

Le symbole sous lequel on la représente ici est la figure d'une femme âgée, qui tient deux instrumens de mathématiques, dont le principal est un astrolabe.

Elle est vêtue d'un robe bleue semée d'étoiles, et est placée entre le globe céleste et le globe terrestre, en action de prendre les intervalles et les distances de l'un et de l'autre, objet principal de la Cosmographie.

On la dépeint âgée, parce que cette science date de la création du monde.

HYDROGRAPHIE.

L'Hydrographie est, à proprement parler, *la connaissance de l'eau.* On la représente ici sous la figure d'une femme âgée, vêtue d'une robe de gaze argent et ondée, ayant une quantité d'étoiles au-dessus de sa tête, et tenant de la main droite une carte de navigation, et de la gauche un navire. A ses pieds est une boussole qu'elle ne cesse de consulter.

On lui donne ici la figure d'une femme âgée, parce que cette science exige du temps et de l'expérience. Sa robe de gaze ondée est un symbole de l'Eau et du mouvement des mers dont elle donne la description exacte. Elle en prend les dimensions avec la boussole, l'instrument le plus favorable à la navigation ; et c'est pour compléter l'emblême qu'on lui met en main un navire et une carte maritime.

HOROGRAPHIE.

On ne peut mieux la représenter qu'elle n'est ici, par l'image d'une jeune femme ayant sur la tête des ailes et une horloge de sable, et tenant de la main droite une espèce de cadran solaire, sur lequel le soleil darde ses rayons, et de la gauche une règle, un compas et d'autres instrumens utiles à cette science. — On la représente jeune, parce que les heures renouvellent sans cesse leur cours.

Sa robe, de couleur bleu de ciel, est le symbole d'un ciel serein, où le soleil, dégagé de nuages, fait connaître les heures.

Pour les autres attributs de cette science qui est *la connaissance des heures,* on se dispensera de les expliquer.

On voit de reste qu'on lui a mis des ailes à la tête, pour indiquer la rapidité des heures.

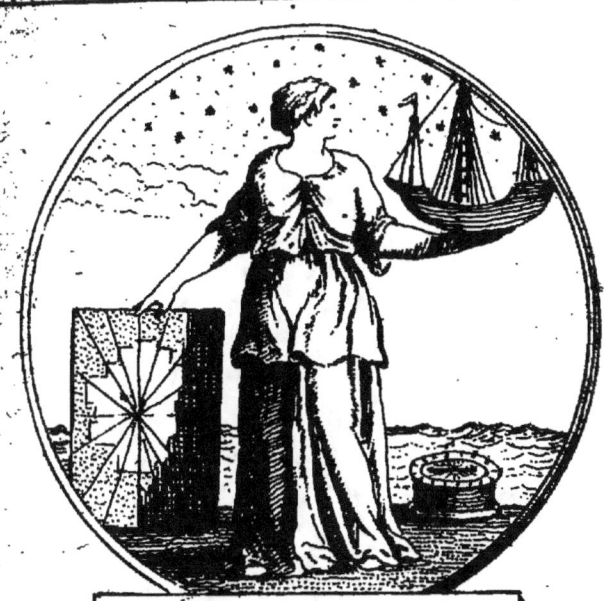

HYDROGRAPHIE.

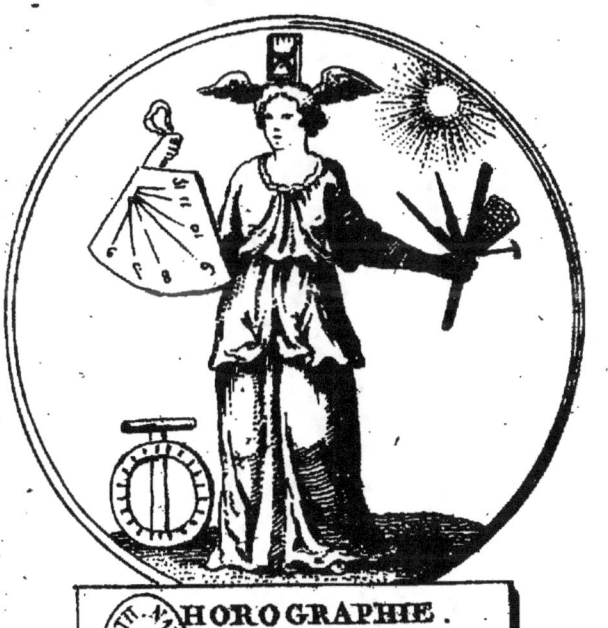

HOROGRAPHIE.

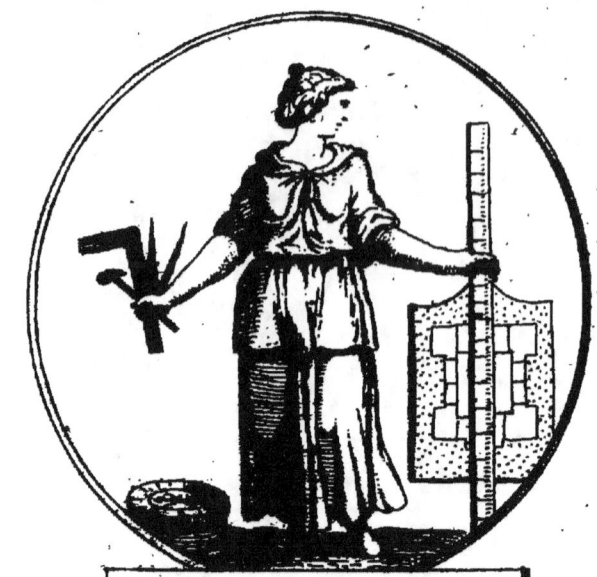

ICHONOGRAPHIE

SYMETRIE.

ICHONOGRAPHIE (ou ICHNOGRAPHIE).

Il nous semble que, par ce mot dérivé du grec, on doit entendre l'art de tracer des figures, et par conséquent des plans d'architecture civile et militaire.

On représente ici l'Ichonographie sous la figure d'une femme coiffée à la hâte, et vêtue modestement. Sa tunique doit être de couleur grisâtre, tirant sur le blanc. Elle tient de la main droite le compas, l'équerre et le marteau, et de la gauche une règle avec le tracé d'un plan.

La boussole qu'on voit à ses pieds sert à orienter les bâtimens dans les lieux où l'on veut les élever.

SYMÉTRIE.

On personnifie ici la Symétrie, qui n'est que l'exacte proportion de toutes les parties d'un objet quelconque, par une femme d'une beauté singulière, dont le milieu du corps est recouvert d'une écharpe bleue semée d'étoiles, et où sont représentées les sept planètes, et ayant devant elle une statue de Vénus, dont elle prend les proportions à l'aide d'un compas et d'une règle qu'elle tient de chaque main.

On la représente belle et nue, parce qu'en effet on ne doit appeler vraiment beaux que tous les objets auxquels on ne peut ni ajouter, ni retrancher, pour les rendre plus accomplis ou plus parfaits.

Le reste de l'allégorie s'explique de lui-même.

L'ABONDANCE.

L'Abondance est représentée ici par une femme superbe, couronnée de fleurs et vêtue d'une longue et belle robe verte, brodée en or. De la main droite elle soutient une corne d'Amalthée, pleine de fruits, et de l'autre, un faisceau d'épis et de plusieurs autres grains et légumes dont elle laisse tomber une partie.

Ovide dit de l'Abondance, au neuvième livre de ses *Métamorphoses* :

> Et de fleurs et de fruits les nymphes la comblèrent;
> Puis aux Dieux immortels elles la consacrèrent.

ACADÉMIE.

On ne peut mieux la représenter que sous les traits d'une femme illustre, de la figure la plus noble et la plus majestueuse. Sa couronne est d'or fin, et son riche vêtement de différentes couleurs. Elle a pour sceptre une lime, avec cette devise alentour : DETRAHIT ATQUE POLIT, et tient de l'autre main une couronne faite de laurier, de lierre et de myrte, à laquelle pendent deux pommes de grenade. Le siége, ou plutôt la chaire dans laquelle elle est assise, est parsemée de feuillages et de fruits de cèdre, de cyprès, de chêne et d'olivier. Son séjour est un lieu champêtre et ombragé. A ses pieds est une quantité de livres, parmi lesquels se joue un Singe. Il est sans doute assez bizarre que, chez les Egyptiens, le Singe ait été une figure mystique des Lettres et des Sciences, lui que Voltaire renvoie *aux laquais fainéans*. (Voyez son *Pauvre Diable*.)

ABONDANCE.

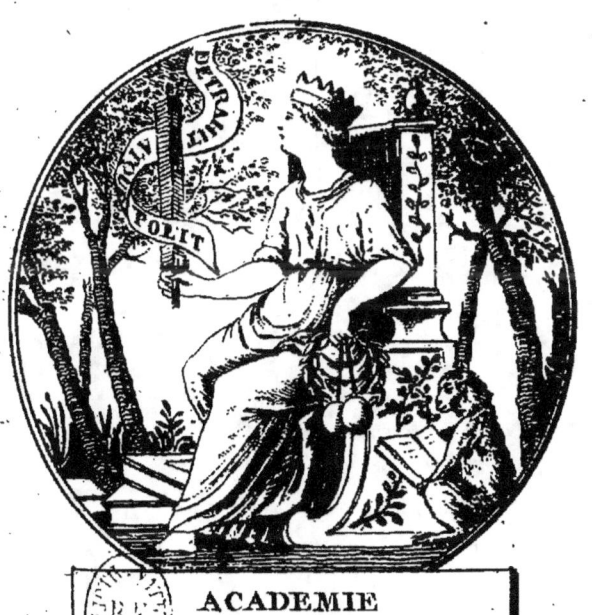

ACADEMIE

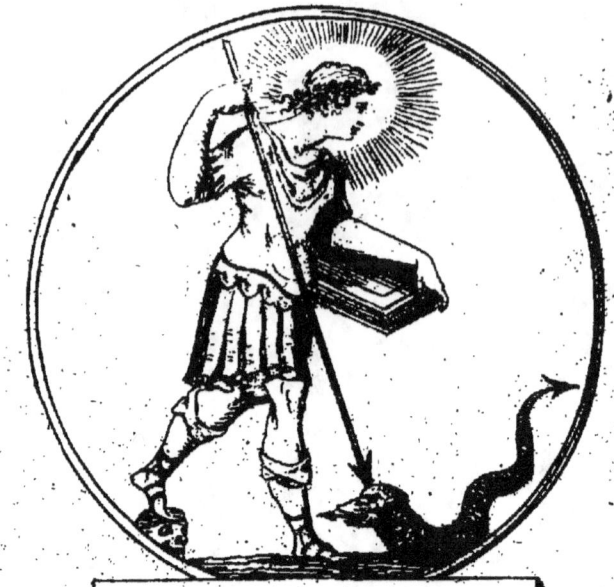

ACTE VERTUEUX.

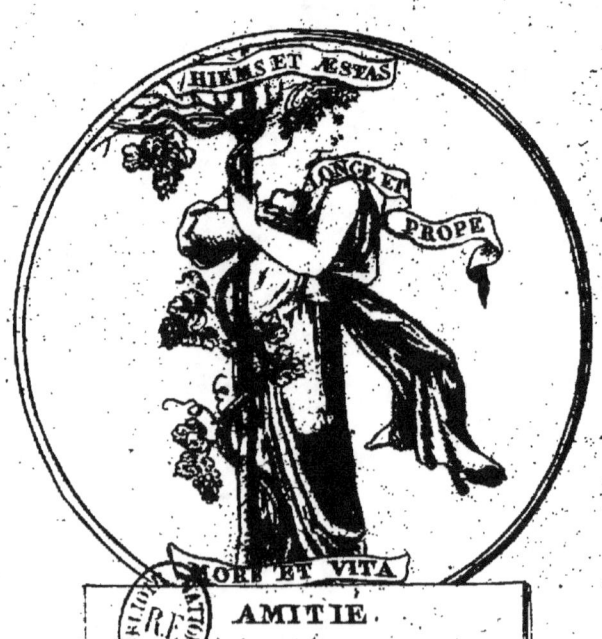

AMITIE.

ACTE VERTUEUX.

On croit avoir renfermé, dans cette allégorie, tout ce que les actions vertueuses ont de plus grand et de plus sublime : c'est la peinture d'un homme dans la fleur de son âge et parfaitement bien fait. Un cercle de lumière environne sa tête, ceinte d'une couronne d'amarantes. Son armure est dorée. D'une main il tient un livre, et de l'autre enfonce le fer d'une lance dans la tête d'un affreux serpent dont il vient de triompher. La tête du Vice, qu'il foule du pied gauche, complète l'allégorie.

AMITIÉ.

Les Grecs en avaient fait une divinité. Elle est représentée ici simplement vêtue d'une longue tunique blanche, qui laisse ses épaules et sa gorge découvertes. Elle est couronnée de myrtes et de feuilles de grenades entrelacés. Au-dessus de sa tête, on lit cette devise : Hyems et æstas, *hiver et été*. De sa main droite, elle montre son cœur avec cette devise flottante, écrite en lettres d'or : Longè et propè, *de loin et de près*. A ses pieds, on lit cette autre : Mors et vita, *la mort et la vie*. Elle empoigne de la main gauche un ormeau sec, autour duquel serpente un cep de vigne. C'est précisément l'emblême sous lequel la représentaient les Romains.

AMOUR DOMPTÉ.

Il est représenté ici assis sur un tertre sec et dépouillé de verdure. Vous ne lui voyez point de flambeau. Il foule à ses pieds son arc et ses flèches, devenus inutiles. De la main droite, il tient une horloge de sable, et, de la gauche, un petit oiseau maigre et sec, un Coucou.

Le temps et l'indigence sont les deux choses les plus capables d'éteindre l'amour. C'est pourquoi on le représente ici tristement assis dans un désert, avec une horloge de sable à la main.

Ce n'est plus ce Cupidon, fils de Mars et de Vénus, amant de Psyché et père de la Volupté, toujours environné des Ris, des Jeux, des Plaisirs, etc. :

C'est un pauvre enfant nu, délaissé, rebuté,
Et souffrant le mépris qui suit l'adversité.

AMOUR DE LA VERTU.

L'Amour de la vertu est ici figuré par un jeune adolescent couronné de lauriers, dont il tient des guirlandes. Cet emblême signifie qu'entre tant d'Amours de nature différente que l'imagination des poëtes s'est plu à nous tracer, il n'en est pas de plus noble et de plus exquis que l'Amour de la Vertu, source intarissable de bonheur et de gloire durables.

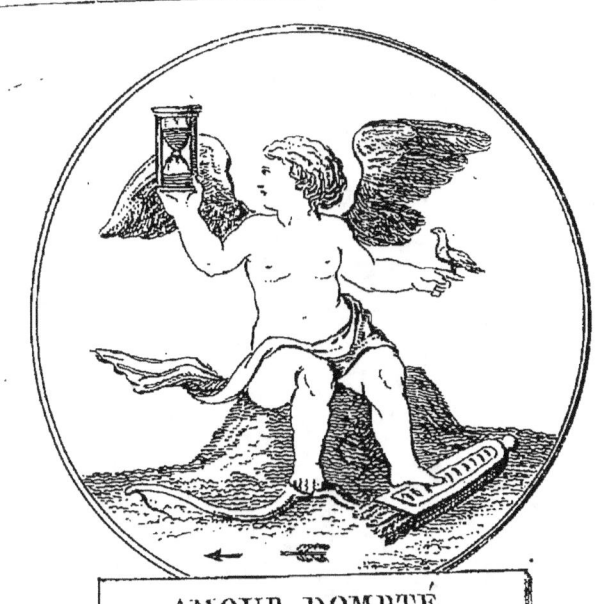

AMOUR DOMPTÉ

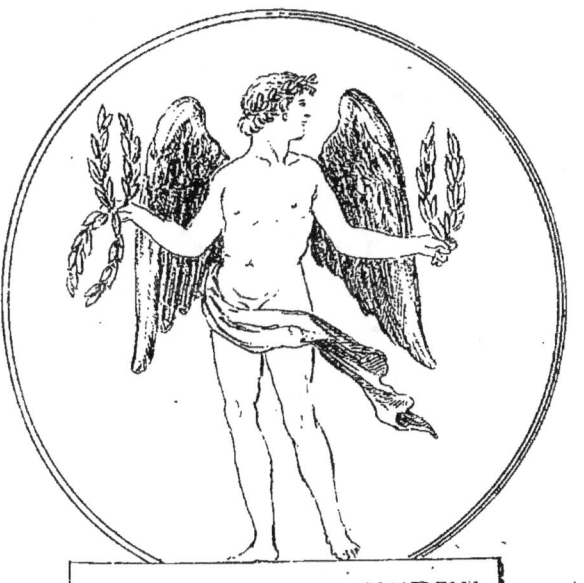

AMOUR DE LA VERTU

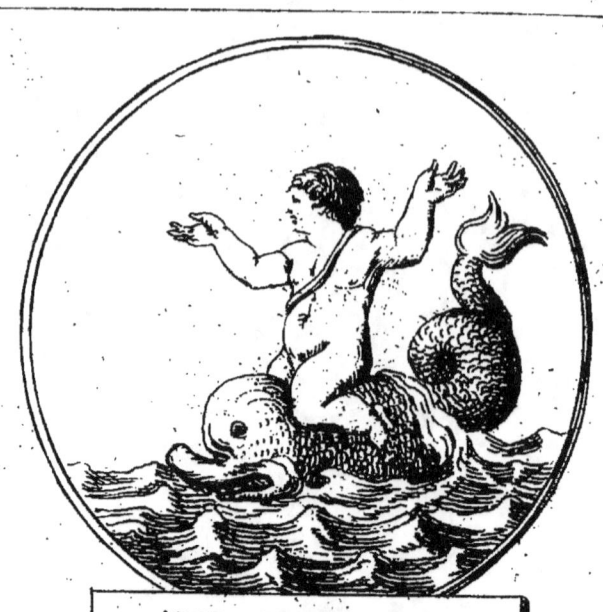

AME COURTOISE.

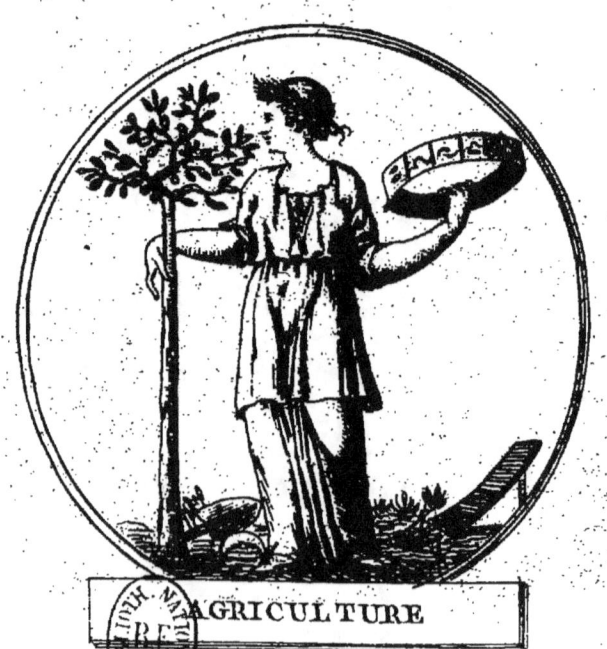

AGRICULTURE.

AME COURTOISE.

La Courtoisie, qui n'est qu'un attribut de la bonté du cœur (puisqu'elle signifie une politesse franche et vraie), est ici représentée par un Dauphin qui porte un enfant sur les flots. On ne choisirait pas une allégorie plus heureuse, pour représenter la Complaisance.

AGRICULTURE.

Cet art est le premier; il nourrit les mortels :
Dans l'enfance du monde il obtint des autels.
<div style="text-align:right">Thomas, *Épître au Peuple.*</div>

On représente ici l'Agriculture sous la figure de *Cérès*, avec un visage gai et champêtre, couronnée d'épis et vêtue d'une tunique verte. Elle considère avec attention les boutons d'un arbrisseau qui commence à fleurir, et sur lequel est posée sa main droite, tandis que de la gauche elle tient le cercle des signes du *Zodiaque*. A ses pieds sont des instrumens d'Agriculture.

Sa robe verte signifie l'espérance des récoltes. Sa couronne d'épis indique la destination et le but de ce premier des arts.

Son attention à considérer l'arbrisseau qui fleurit, désigne celle de tout bon Agriculteur à ses opérations; et les douze signes du *Zodiaque*, toute celle qu'il doit apporter aux diverses températures des saisons.

Les instrumens d'Agriculture qu'on remarque aux pieds de la figure achèvent de caractériser l'emblême.

AMOUR DIVIN.

C'est un ange debout et modestement vêtu, qui regarde le ciel. Il tient de la main droite un calice, et de l'autre un cœur enflammé, traversé d'une flèche. Les lettres *J. H. S.* qu'il porte sur la poitrine, et qui sont le signe de notre Rédemption, complètent l'emblême de l'Amour divin.

L'AMOUR DE LA PATRIE.

Au cheval près, qui manque ici au héros représenté, c'est Curtius prêt à se précipiter dans un gouffre de feu, ouvert sous ses pas. Ce jeune et robuste guerrier tient de chaque main une couronne, l'une de chêne et l'autre de *gramen*. Sa contenance est ferme et assurée, et son armure n'est remarquable que par sa noble simplicité.

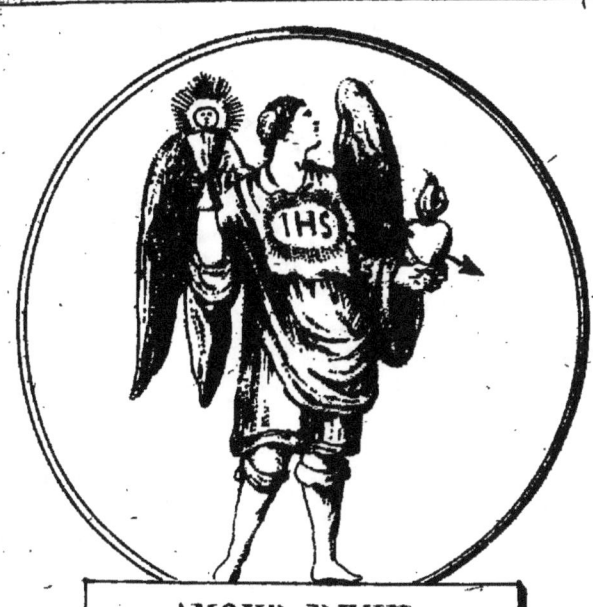

AMOUR DIVIN

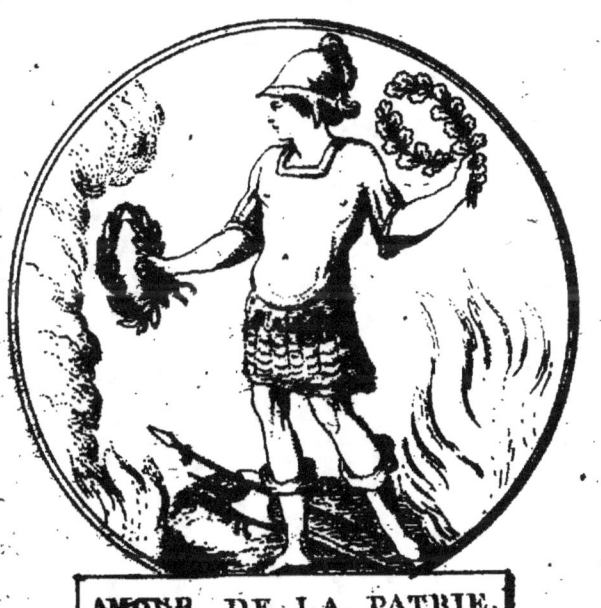

AMOUR DE LA PATRIE.

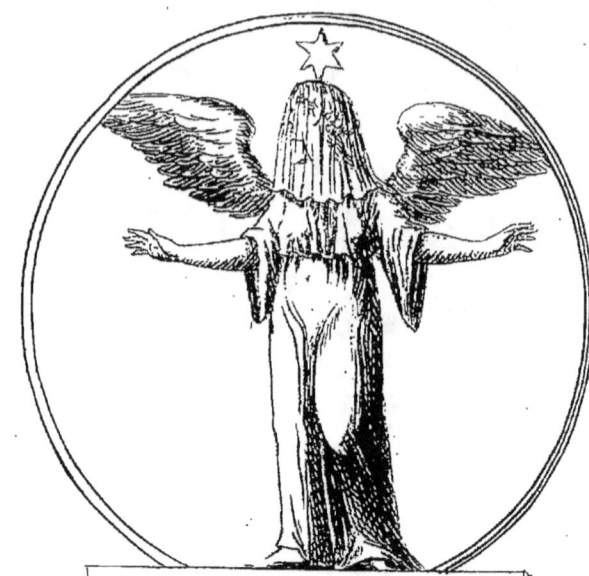

AME RAISONNABLE.

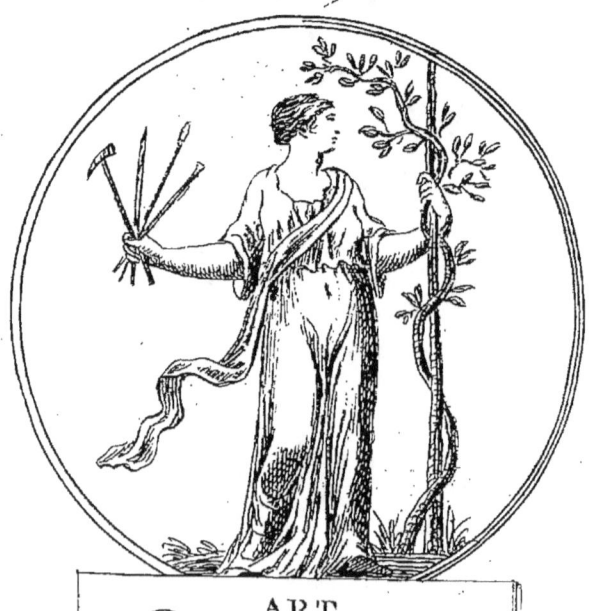

ART.

AME RAISONNABLE.

Elle est figurée ici par une jeune fille en qui la grâce est unie à la beauté. L'étoile qui brille sur sa tête désigne son immortalité; ses ailes, la rapidité de ses fonctions, qui sont l'entendement et la volonté; sa beauté, son origine qu'elle tient de Dieu, source de grâce et de perfection, et le voile transparent qui couvre son visage, tout annonce qu'elle est une substance invisible aux yeux des hommes, mais cependant sensible à leurs facultés intellectuelles par les fonctions dont nous avons parlé ci-dessus. À l'égard de sa robe, qui est d'un grand éclat, elle est la marque de son lustre, et le symbole de la perfection de son essence.

ART.

Ce rival de la Nature, sans laquelle il n'existe aucun Art, est représenté ici par une femme très-aimable, dont la physionomie tient de l'inspiration. Elle est vêtue d'une robe verte, tenant d'une main un marteau, un burin, des pinceaux, etc., et s'appuyant de l'autre sur un pieu enfoncé en terre, et qui sert d'appui à un jeune arbrisseau qui l'environne.

Les anciens avaient fait de l'Art une divinité, mais ils ne nous ont point transmis les emblêmes sous lesquels ils la représentaient.

Il n'est point de serpent, ni de monstre odieux,
Qui, par l'art imité, ne puisse plaire aux yeux.

Boileau, *Art Poétique.*

INDUSTRIE.

L'Industrie nous est offerte ici sous l'emblême d'un homme de très-bonne mine et richement vêtu. Sa main droite est posée sur une vis sans fin, et sous sa gauche est une ruche d'Abeilles.

Son riche habillement dénote que l'Industrie est mère de l'Opulence.

La machine sur laquelle l'artiste porte la main, désigne qu'il est peu de choses dont l'industrie humaine ne soit capable.

La ruche d'Abeilles désigne que ces admirables insectes sont l'emblême du travail et de l'industrie.

ASSIDUITÉ.

Elle est figurée ici par la représentation d'une femme âgée, simplement vêtue, qui soutient une horloge de sable, et devant laquelle se présente un écueil, environné d'un rameau de lierre.

L'empire du temps, qui mine sans cesse et l'homme et ses ouvrages, est désigné par l'âge de cette femme. L'horloge de sable qu'elle tient, a besoin de toute son assiduité à la tourner et la retourner, de peur qu'elle ne s'arrête.

A l'égard de l'écueil que le lierre environne, il signifie que ceux qui sont assidus auprès des gens en faveur ou en place, montent peu à peu comme le lierre, tant qu'ils les ont pour appui; mais que cet appui est rarement sans quelques écueils.

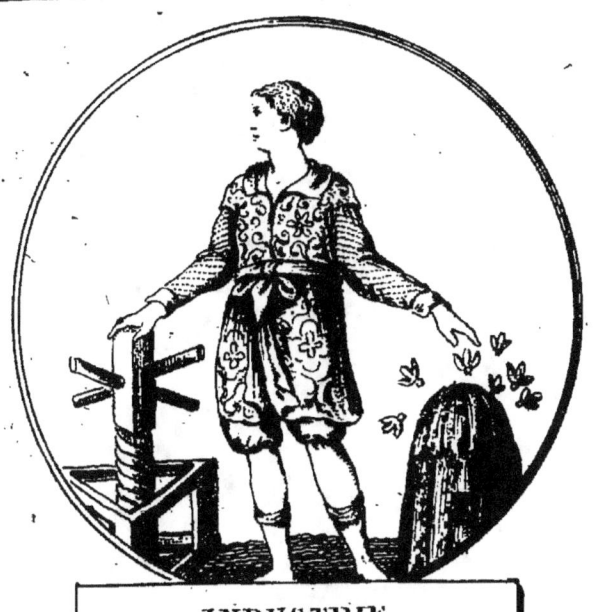

INDUSTRIE.

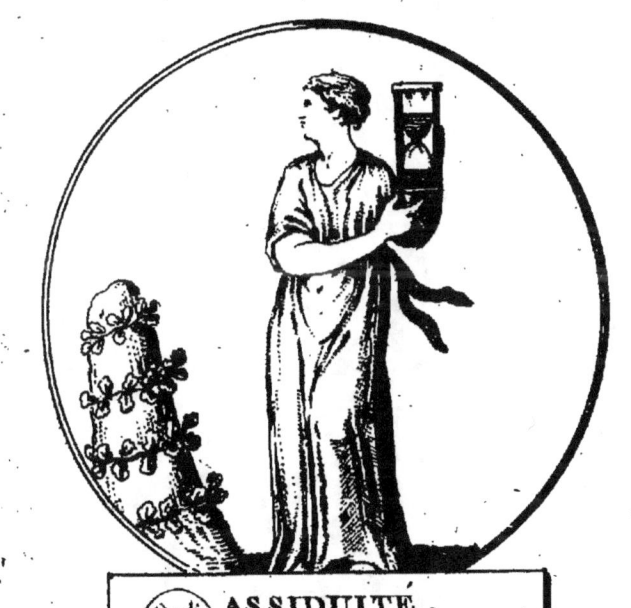

ASSIDUITÉ.

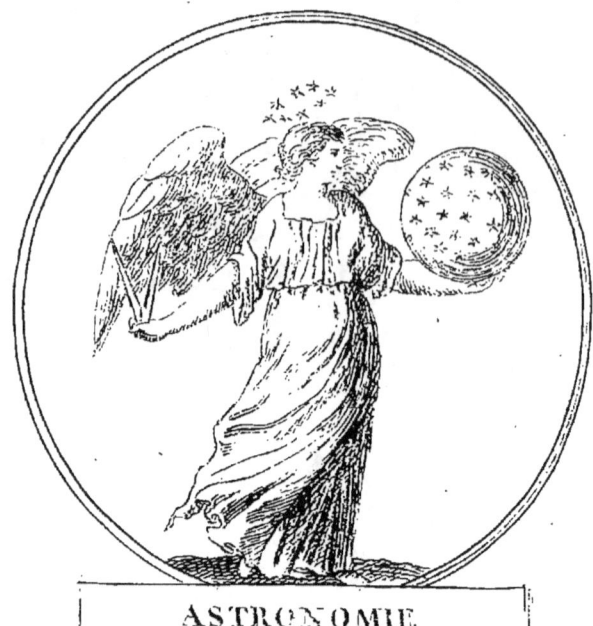

ASTRONOMIE.

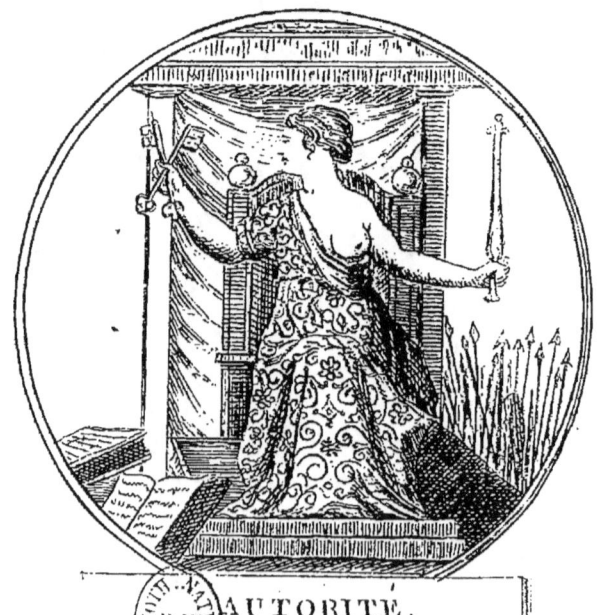

AUTORITÉ.

ASTRONOMIE.

C'est la même science que l'Astrologie, ou la connaissance des astres. On la représente ici poétiquement, couronnée d'étoiles lumineuses, ailée et vêtue d'une robe bleu-céleste; dans la main droite, un compas pour mesurer les sphères célestes, qu'elle tient de la main gauche.

On compliquerait peut-être davantage cette allégorie, en représentant l'Astronomie entre un télescope et une sphère de Copernic, avec des lunettes d'approche et un quart de cercle. On mettrait alors à côté d'elle un papier déroulé, sur lequel seraient tracées des éclipses de comètes; et on pourrait ajouter des livres ouverts à ses pieds, le tout sous un ciel parsemé d'étoiles.

L'AUTORITÉ.

Elle est représentée ici sous la figure d'une femme vénérable, vêtue d'une robe couverte de pierreries, et assise sur une espèce de trône, tenant de la main droite deux clefs, de la gauche un sceptre, et ayant autour d'elle des armes d'un côté, et le livre des lois ouvert de l'autre.

Point de couronne, point de pompe étrangère : voilà l'Autorité telle qu'elle doit être, unissant la puissance à l'exacte observation des lois.

On aime à croire que les deux clefs qu'elle tient, sont celles des cœurs.

TOME I. 4.

CONVERSATION.

Elle est ingénieusement représentée ici sous la figure d'un beau jeune homme, à l'air ouvert, au visage riant, à la démarche vive et empressée, et ayant l'air d'aller au-devant de quelqu'un à qui il présente cette devise : Væ soli, *malheur à celui qui est seul.* Il tient de la main gauche un caducée formé, comme sa couronne, de deux rameaux, l'un de myrte et l'autre de grenadier, que surmontent deux langues humaines. Les naturalistes prétendent que les racines des deux arbustes dont on vient de parler, se cherchent, s'approchent et se joignent naturellement.

Nous pensons que cette allégorie est assez parlante, et qu'elle peut se passer de commentaire et d'explication.

CORRECTION.

On la représente ici sous la figure d'une femme d'un certain âge, dont l'air est sévère, le regard attentif, et la mise extrêmement simple. Elle est assise sur un banc, corrigeant un livre avec la plume qu'elle tient de la main droite, et est armée d'un fouet scolastique.

Ce n'est sûrement pas cette Correction qui a présidé à la confection des immortels ouvrages de Racine, de Bossuet, de Fénélon, etc.

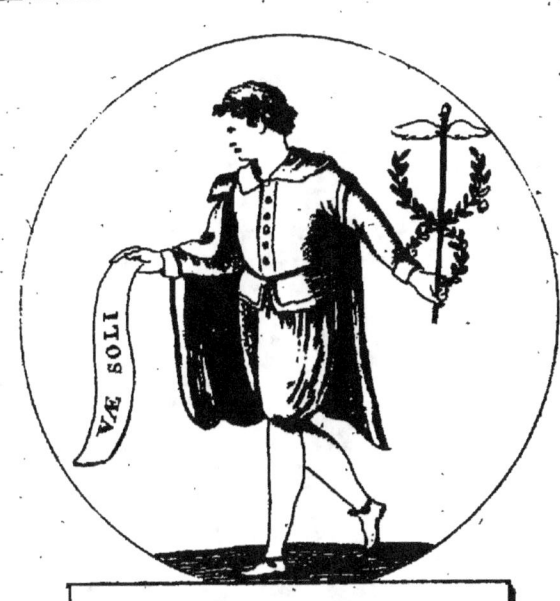

CONVERSATION.

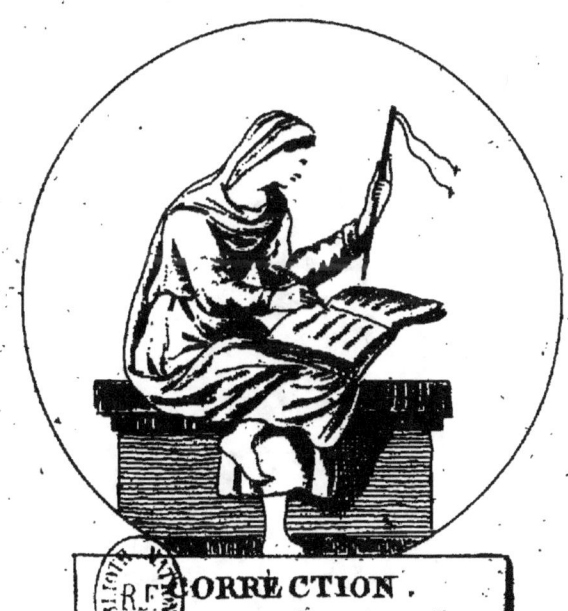

CORRECTION.

86.

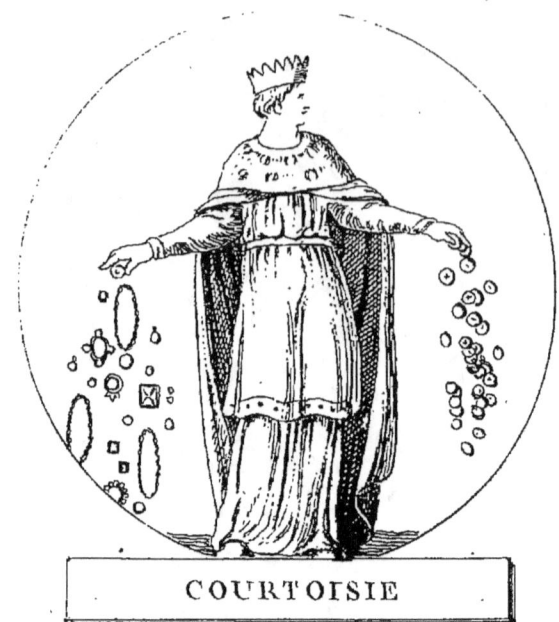

COURTOISIE

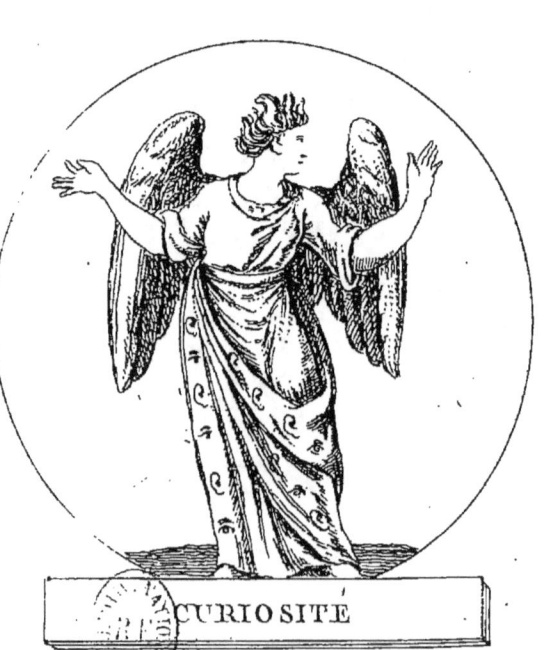

CURIOSITÉ

COURTOISIE.

Ce mot a vieilli, on ne sait pas trop pourquoi : car il signifie l'art de se présenter avec bonne grâce. On représente ici la Courtoisie sous la forme d'une femme pleine de grâces et de majesté, qui réunit tous les dons de la nature à ceux de la fortune.

La couronne et le manteau herminé qu'elle porte, sont les attributs de sa grandeur et de sa magnificence. La tunique blanche dont elle est revêtue par dessous, désigne sa candeur et son désintéressement, et le plaisir qu'elle éprouve à faire du bien.

C'est par cette raison qu'elle ouvre les bras pour accueillir tout le monde, et qu'elle laisse tomber de chaque main des pièces d'or et des pierres précieuses, symboles de sa largesse et de sa générosité.

CURIOSITÉ.

Cette passion irrésistible de l'âme est ainsi nommée, du mot latin *cura,* qui veut dire inquiétude.

La Curiosité est représentée ici sous la figure d'une femme ailée, jeune, vive et jolie, dont les cheveux sont hérissés ; elle a les bras élevés et la tête en avant, dans l'attitude d'une personne qui veut voir et guetter de toutes parts.

Sa robe est parsemée d'oreilles et de grenouilles, parce que les Egyptiens, qui avaient fait de ces animaux le symbole de la curiosité, avaient remarqué qu'ils avaient de grands yeux et des oreilles très-ouvertes.

L'AURORE.

C'était la divinité du Jour chez les anciens qui la représentaient dans un palais de vermeil, montée et traînée dans un char de ce métal. Cette belle avant-courrière du jour est figurée ici par une jeune fille ailée et charmante, vêtue d'une robe d'or et d'azur. L'éclat et le coloris de ses joues répondent à celui des fleurs qu'elle sème dans sa route, et le flambeau qu'elle tient, annonce le jour qu'elle va faire naître.

Plusieurs poëtes lui ont fait répandre des pleurs sur les plantes et les fleurs qu'elle vivifie.

L'AVARICE.

L'Avarice, qui n'est autre chose que le désir désordonné d'avoir et d'amasser *per fas et nefas*, est figurée ici par une vieille d'un aspect épouvantable, pâle, maigre, sèche et décharnée. La violence du mal qu'elle ressent continuellement, lui fait porter l'une de ses mains sur son ventre, qui est plus gros et plus tendu que celui d'un hydropique. Cependant elle dévore des yeux une grosse bourse qu'elle tient étroitement serrée de l'autre main.

Vous ne lui voyez pour toute compagnie qu'un Loup affamé, aussi maigre qu'elle, et qui suit partout ses pas.

Ennemie de toutes les vertus, l'Avarice est horrible; elle est la mère de la Haine, de la Cruauté, de la Discorde, de l'Ingratitude et du Parjure.

La peindre vieille, laide, etc., n'est que lui rendre toute la justice qu'elle mérite.

AURORE.

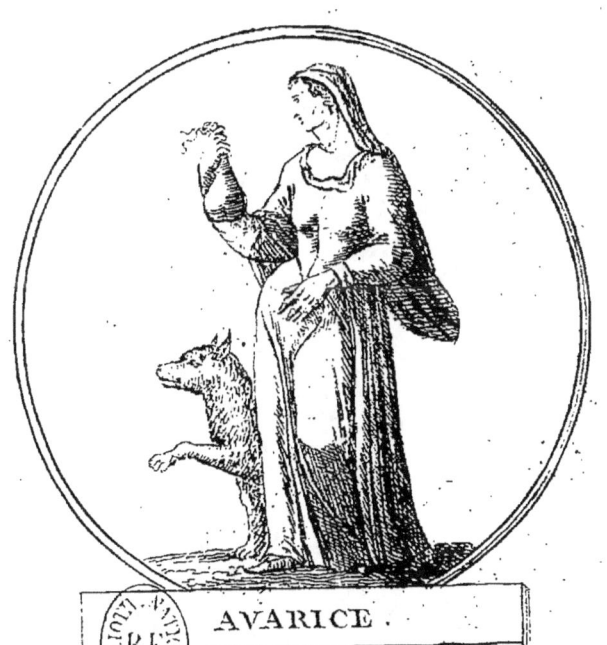

AVARICE.

BEAUTÉ DE LA FEMME.

BEAUTÉ CELESTE.

BEAUTÉ (DE LA FEMME).

La Beauté est ici figurée par une très-belle femme nue, couronnée de lis et de violettes, tenant un dard d'une main, de l'autre un miroir, et assise sur un affreux Dragon qu'il paraît qu'elle a dompté.

Cette allégorie n'est point du tout sans mérite. Trop de fois Vénus, la déesse de la beauté chez les anciens, a fait retentir de son nom les chants des poëtes; trop souvent elle a exercé le pinceau, le ciseau, le burin des artistes : toutes les images de la Beauté sont multipliées à l'infini, et nulle ne présente une idée nouvelle, une idée peut-être aussi frappante que celle qu'on exprime ici.

BEAUTÉ CÉLESTE.

C'est ici la Beauté par excellence, dans toute sa *beauté*, dans toute sa pureté. Elle est nue et ailée ; des rayons l'environnent. D'une main elle tient une boule surmontée d'un compas, et de l'autre une branche de lis. Elle cache sa tête dans les nues, pour indiquer que les hommes sont indignes de la voir ou de l'entendre.

Allégorie charmante, qui désigne en même temps la faiblesse des sens de l'homme et la noble origine de la beauté de l'ame !

BIENVEILLANCE.

Les anciens honoraient cette vertu sous le nom de Bienfaisance. On la représentait parfaitement bien par une jeune femme dont les traits expriment l'attendrissement et la douceur, ayant les bras ouverts et une couronne d'or sur la tête, au-dessus de laquelle brille un soleil.

L'Iconologiste qui nous la représente ici, nous l'offre sous l'emblême d'une belle femme simplement et noblement drapée, couronnée de feuilles de vigne et d'orme. Par la tension de son bras droit, on peut présumer qu'elle fait en ce moment une action officieuse. De son bras gauche, elle presse affectueusement contre son sein un Alcion, oiseau dont la femelle, au rapport de Plutarque, sert et soulage son compagnon, quand il est devenu vieux, et le porte même à travers les airs, quand il ne peut plus voler.

BÉNIGNITÉ.

Les anciens Iconologistes l'ont souvent confondue avec la Bienveillance.

On figure ici cette précieuse qualité de l'ame (la Bénignité) par une jeune femme charmante, portant une couronne d'or surmontée d'un soleil éclatant. Elle est vêtue d'une tunique très-riche, et étend ses bras pour accueillir favorablement tous ceux qui se présentent à elle. Elle a dans sa main droite un rameau de trois pommes de pin, arbre élevé et protecteur, et derrière elle est un Eléphant, symbole de grandeur et de générosité.

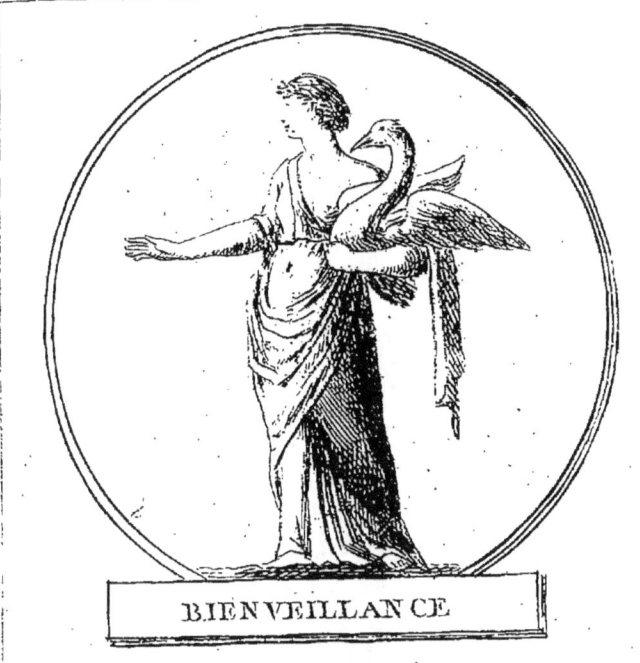

BIENVEILLANCE

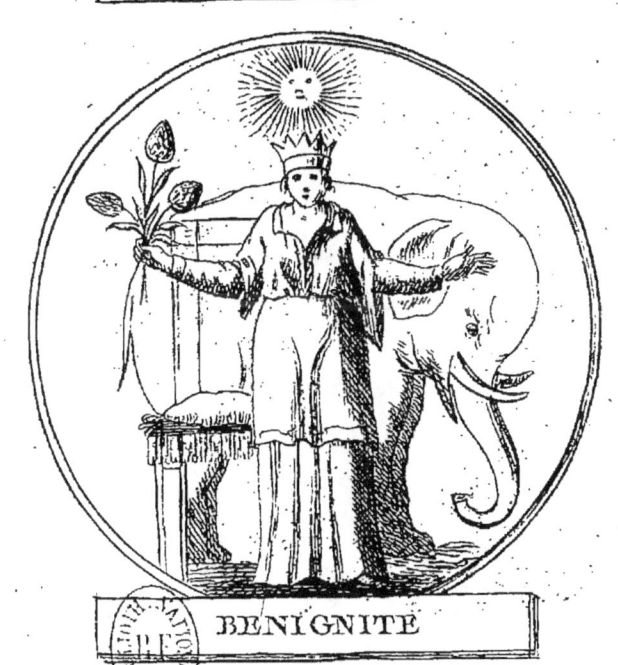

BENIGNITE

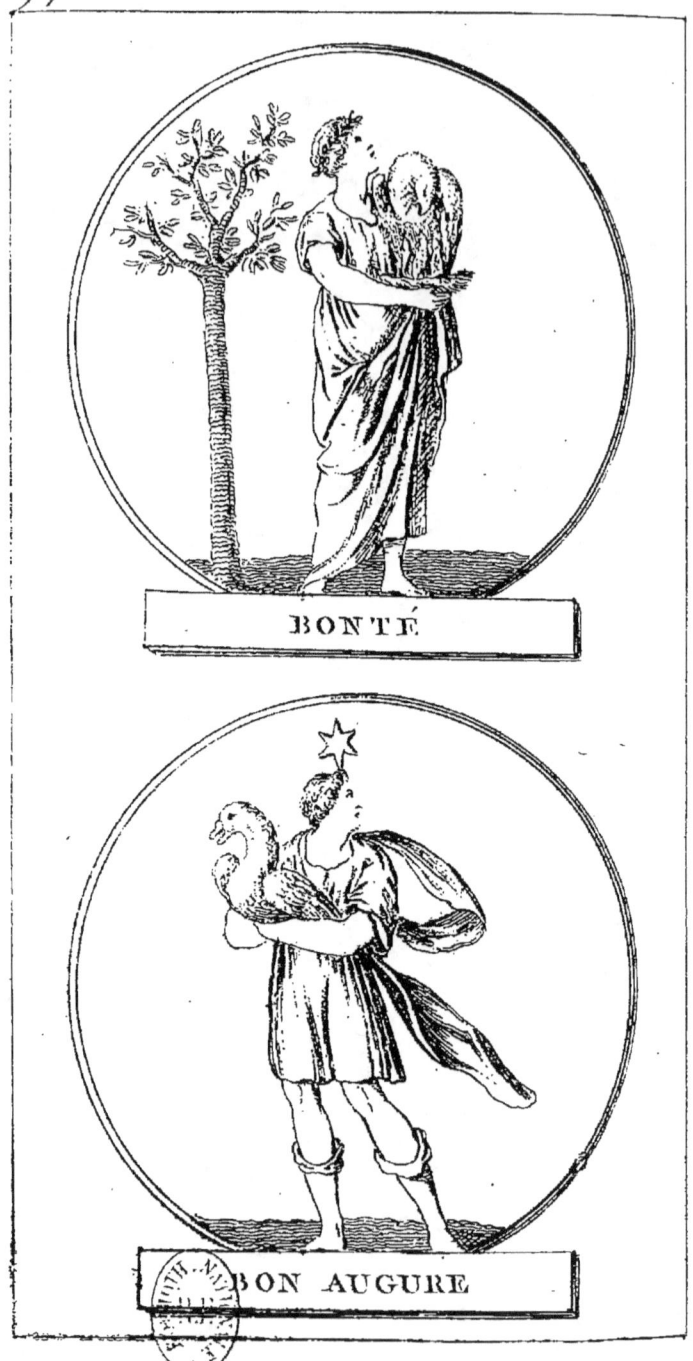

BONTÉ.

La Bonne Foi, la Justice, la Droiture, la Candeur et la Patience sont les caractères distinctifs et essentiels de la Bonté.

On la représente ici vêtue d'une robe de gaze d'or, et couronnée d'une guirlande de rhue, élevant ses yeux vers le ciel, et tenant dans ses bras un Pélican. Auprès d'elle s'élève un arbre verdoyant, planté sur le bord d'une rivière ou d'un ruisseau.

Sa robe d'or est l'emblême de sa perfection. Sa couronne de rhue annonce l'excellence de cette plante. Le ciel étant le lieu de son origine, elle y fixe continuellement ses regards. L'emblême du Pélican, qui nourrit ses petits de son sang, achève cette intéressante allégorie.

BON AUGURE.

Il est ici sous la forme d'un jeune homme agile et dispos, vêtu d'une tunique verte, symbole de l'espérance, ayant sur sa tête une étoile, et emportant un Cigne entre ses bras.

Il n'est personne qui ne sache que, chez les anciens, cet oiseau, consacré à Vénus, était un signe de Bon Augure.

CHASTETÉ.

Les anciens honoraient Diane comme la déesse de la Chasteté. On représente ici cette vertu sous la figure d'une grande, jeune et belle Vierge, pleine de décence et de modestie, tenant de la main droite une espèce de discipline, et de l'autre un crible. Son vêtement blanc est assez semblable à celui des Vestales chez les Romains. Sur sa ceinture, on lit ces deux mots : ME CASTIGO, *je me châtie*. A ses pieds est renversé un petit Amour, dont l'arc est rompu, et qui a un bandeau sur les yeux. C'est l'emblême de la victoire que la Chasteté remporte toujours sur les passions.

Les Vestales, dont nous venons de parler, étaient les prêtresses du temple de Vesta, où elles étaient chargées d'entretenir sans cesse le feu, qu'on appelait le feu sacré. Quand elles le laissaient éteindre, ou qu'elles manquaient à leur vœu de virginité, elles étaient condamnées à être enterrées toutes vives.

CÉLÉRITÉ (ou vitesse).

On la représente ici, d'après Piérius et Ripa, tenant la foudre, ayant près d'elle un Epervier, et à ses pieds un Dauphin.

La foudre désigne la rapidité, l'Epervier la vitesse; et l'on prétend qu'il n'est pas de poisson qui nage aussi vite que le Dauphin.

On aurait mieux désigné la Célérité, en lui donnant des ailes, et en la faisant courir sur des épis, à côté d'un Epervier dont elle suit le vol rapide. La foudre, sillonnant les airs, aurait encore ajouté à la vérité de l'allégorie.

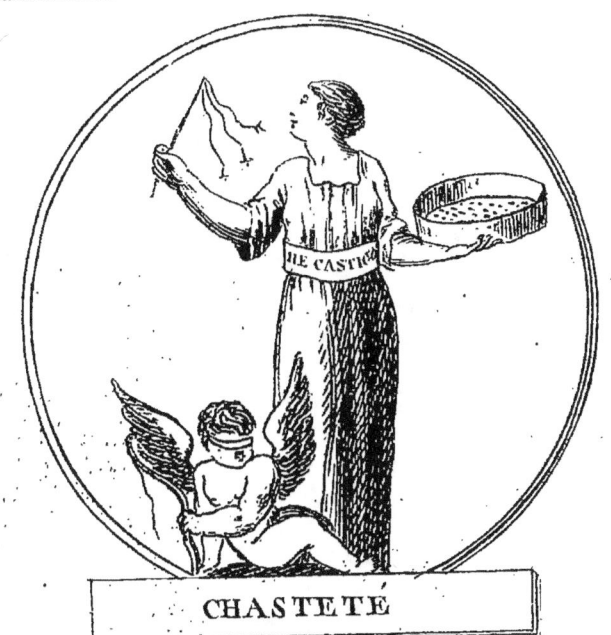

CHASTETÉ

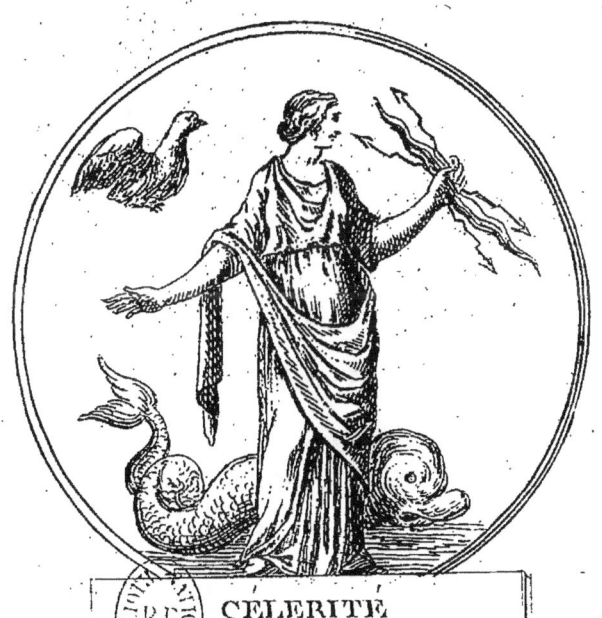

CÉLÉRITÉ

98

CONCORDE.

CONFIANCE.

CONCORDE.

Les Romains lui avaient élevé un temple magnifique, et l'adoraient comme une divinité. Ils la représentaient tenant d'une main une petite statue de Plutus, dieu des richesses, et de l'autre une poignée d'épis, de roses et de branches d'olivier, avec une demi-couronne de lauriers sur sa tête.

Ici, c'est une jeune et belle fille, vêtue à l'antique, couronnée d'une guirlande de fleurs et de fruits. De la main droite, elle tient un cœur au milieu d'une coupe, et de la gauche un faisceau, symbole de l'union et de la Concorde.

Les poëtes de l'antiquité donnent à la Concorde la gloire d'avoir su débrouiller le chaos, avant que le monde en fût tiré.

CONFIANCE.

La Confiance est représentée ici par une belle femme, au maintien assuré, soutenant des deux mains un navire qu'elle regarde fixement, et qu'elle est prête à confier à la fortune des flots.

Elle est simplement et noblement vêtue. Sa robe doit être mélangée de blanc et de vert, symboles d'espérance et de candeur.

D'autres l'ont représentée par une femme d'un maintien modeste, mais assuré, passant sur une planche fort mince, pour entrer dans une barque dont la voile est déjà déployée.

Peut-être trouvera-t-on cette dernière allégorie un peu sèche ?

CONNAISSANCE.

Sous ce titre doit s'entendre l'ensemble des connaissances humaines. On les représente ici par une femme au maintien simple et noble, lisant attentivement dans un livre ouvert qu'elle tient d'une main, et ayant dans l'autre un flambeau dont la lumière répand un vif éclat.

La couleur du vêtement de cette femme doit être bleu-céleste, pour marquer ses rapports avec l'immortalité, et l'influence des connaissances sur les opérations de l'ame.

CONSEIL.

On ne peut mieux le représenter que sous la figure d'un vieillard vénérable, vêtu d'une longue robe écarlate, portant à son cou une chaîne d'or où pend pour médaille un cœur. De la main droite il tient un livre, et de l'autre un Hibou, oiseau consacré par les anciens à Minerve, déesse de la Sagesse.

Les Romains avaient érigé à Consus, dieu du Conseil, un temple souterrain, au pied du Mont-Palatin, et avaient institué en son honneur des fêtes qu'on nommait *Consualia*, et qu'ils célébraient particulièrement dans les spectacles du Cirque.

CONNAISSANCE.

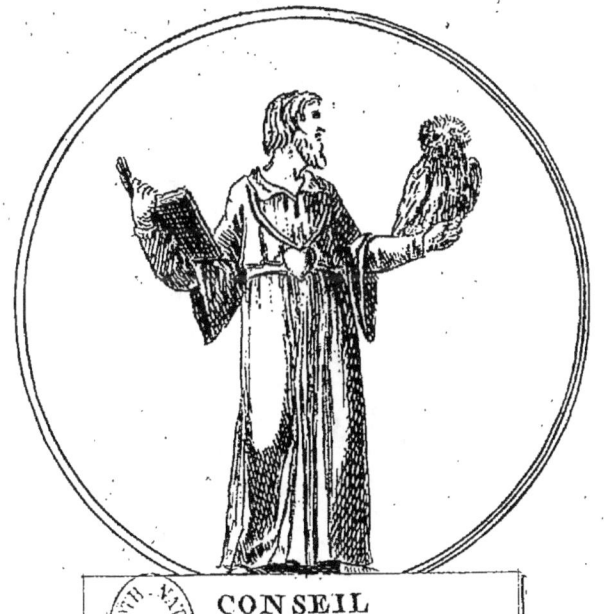

CONSEIL

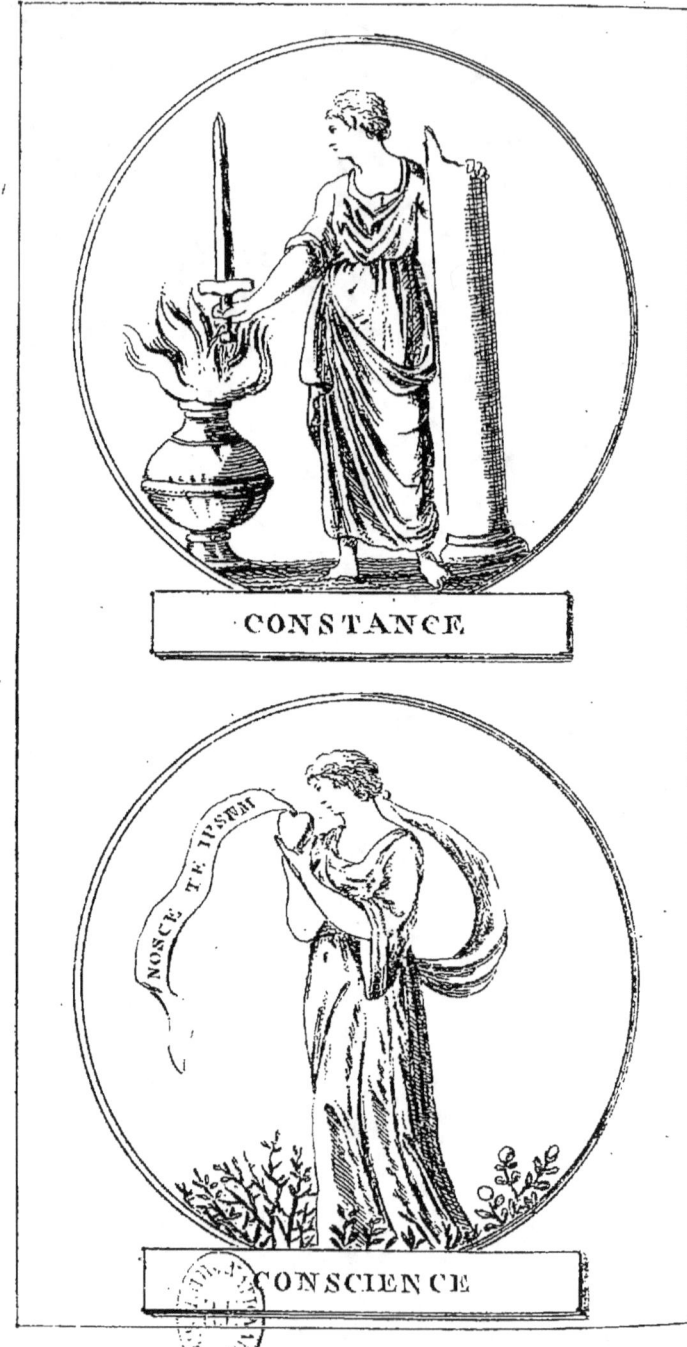

CONSTANCE.

Cette vertu, qui consiste à braver tous les périls et la mort même, est représentée ici sous la figure d'une femme au maintien mâle et fier, vêtue simplement, mais avec noblesse, tenant de la main droite une épée nue sur un brasier ardent, et se reposant de la gauche sur une colonne. C'est, à peu de chose près, le trait si connu de Mucius Scevola, *allégorisé*. Il y a beaucoup d'esprit et de philosophie dans l'artiste, d'avoir fait la colonne un peu penchante et rompue par le haut.

CONSCIENCE.

La Conscience est la parfaite et intime conviction qu'ont les hommes de leurs pensées et de leurs actions. On la fait voir ici sous la figure d'une femme bien vêtue, qui marche pieds nus, entre un champ hérissé d'épines et un pré émaillé de fleurs, considérant avec attention un cœur qu'elle tient entre ses mains, et auquel est attachée cette devise : Nosce te ipsum, *connais-toi toi-même*.

Cette simple allégorie nous semble une des plus ingénieuses qu'on puisse donner de la Conscience, qu'on entend aussi sous le nom de for intérieur.

DIGNITÉ (LES DIGNITÉS).

On représente ici ce qu'on entend par les Dignités, sous la figure d'une belle femme richement et magnifiquement vêtue, mais marchant accablée sous l'énorme fardeau qu'elle porte, lequel est une grosse pierre, enchâssée dans une bordure d'or et de pierreries.

Le rocher que les mythologistes condamnent le brigand Sisyphe à rouler continuellement dans les Enfers pourrait aussi bien être l'emblême des Dignités dont certaines gens sont revêtues.

DILIGENCE.

Cette vertu, dit Cicéron, est d'autant plus recommandable qu'elle surpasse les autres comme les comprenant toutes.

Elle est représentée ici par une femme vêtue simplement et à la hâte, mais décemment, dont la démarche est vive et empressée, tenant de la main droite un rameau de thym, sur lequel vole une Abeille, et de la gauche, un bouquet de feuilles d'amandier et de mûrier. On voit à ses pieds un Coq qui gratte la terre.

Les emblêmes du thym et des autres végétaux ne nous satisfont pas. Nous aurions autant aimé voir un essaim d'Abeilles voltiger au-dessus de la tête de la Diligence. Nous n'en dirons pas autant du Coq; mais nous aurions désiré qu'il chantât le lever du jour.

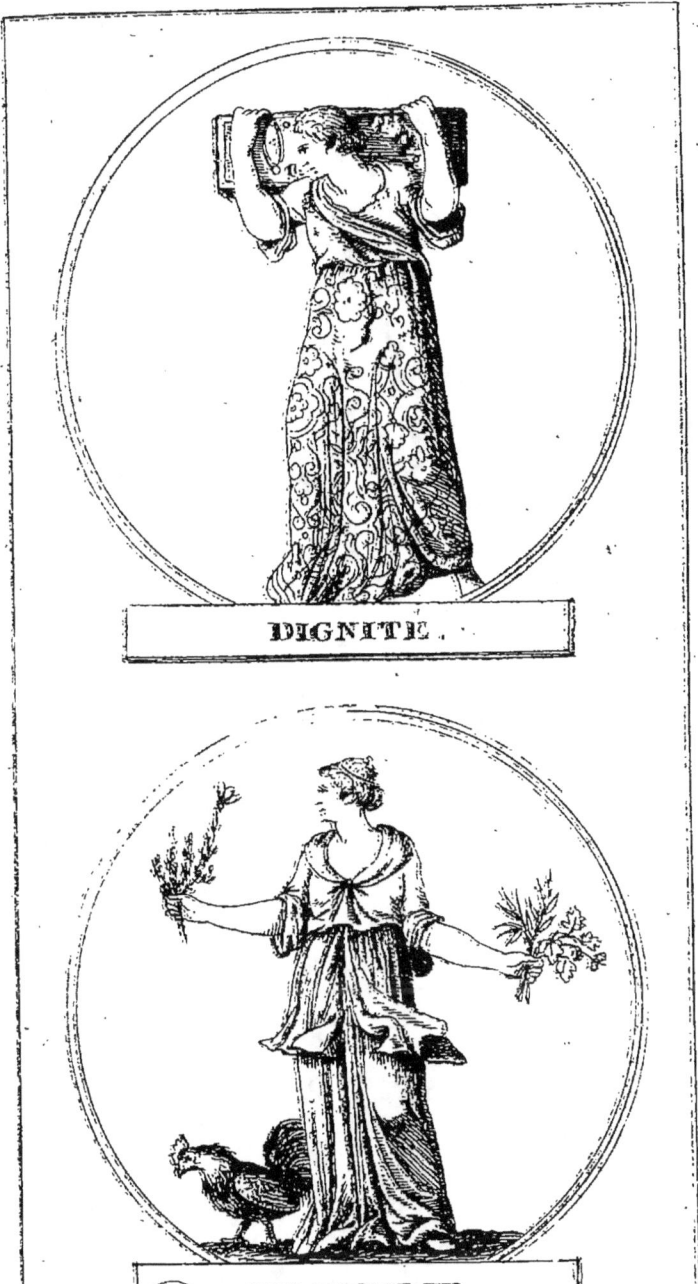

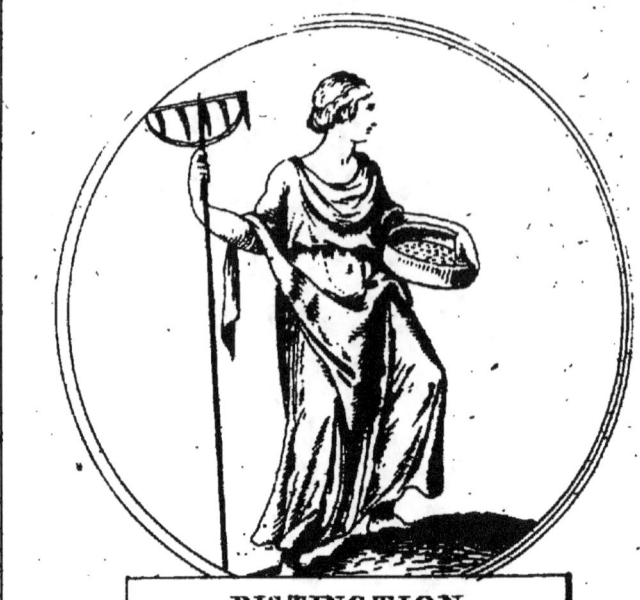

DISTINCTION.

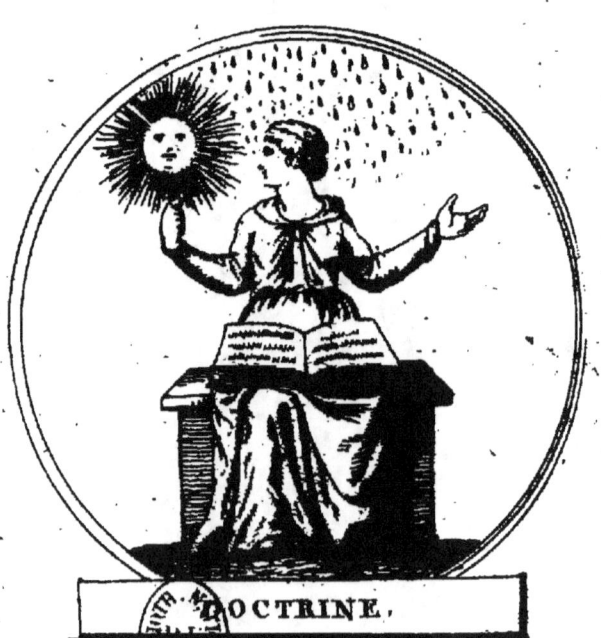

DOCTRINE.

DISTINCTION (du bien et du mal).

C'est, à proprement parler, le discernement du juste et de l'injuste.

Cette opération de l'ame est ici désignée par la figure d'une femme dans la fleur de son âge et modestement vêtue, tenant un râteau de la main droite, et de la gauche, un crible, deux instrumens propres à séparer les mauvaises graines et les herbes nuisibles des bonnes.

DOCTRINE.

La Doctrine est ici parfaitement bien représentée par une femme d'un âge déjà mûr, et vêtue simplement, qui a les bras ouverts pour accueillir tous ceux qui méritent d'approcher d'elle. Elle tient de la main droite une espèce de sceptre, surmonté d'un soleil lumineux, et a sur ses genoux un livre ouvert. Cependant une douce rosée, tombant d'un ciel pur et serein, se répand sur sa tête et sur ses vêtemens. Elle est assise sur un banc, en plein air.

D'autres Iconologistes l'ont placée dans une retraite simplement meublée; et au lieu du sceptre et du soleil qui la surmonte, lui ont donné un flambeau, auquel un enfant vient allumer celui qu'il tient à la main. Aux pieds de cette dernière figure, on voit une écritoire, un livre, un bonnet doctoral et des papiers épars.

DOUTE (INCERTITUDE, IRRÉSOLUTION).

Le Doute est parfaitement figuré par un jeune adolescent, simplement vêtu, à la démarche incertaine, tenant une lanterne d'une main, et de l'autre un bâton; deux symboles de l'expérience et de la raison, au moyen desquels celui qui doute de ce qu'il doit faire peut s'arrêter, s'il le juge à propos, ou passer outre, à la faveur de ces deux guides.

Nous pensons n'avoir rien à ajouter aux signes de cette allégorie parlante.

DISCRÉTION.

Elle est représentée ici, comme étant la modération dans les discours et dans les actions, par une femme vénérable et d'un maintien grave, assise et tenant un à-plomb (instrument usité dans l'architecture, etc.) On lui a mis un chameau sur les genoux. Cette charge, un peu lourde pour une femme, aurait pu être aussi bien placée près d'elle ou à ses pieds, s'il est vrai, comme on l'a prétendu, que le chameau soit un symbole de la prudence, divinité allégorique des anciens, et qu'ils représentaient avec un miroir entouré d'un Serpent.

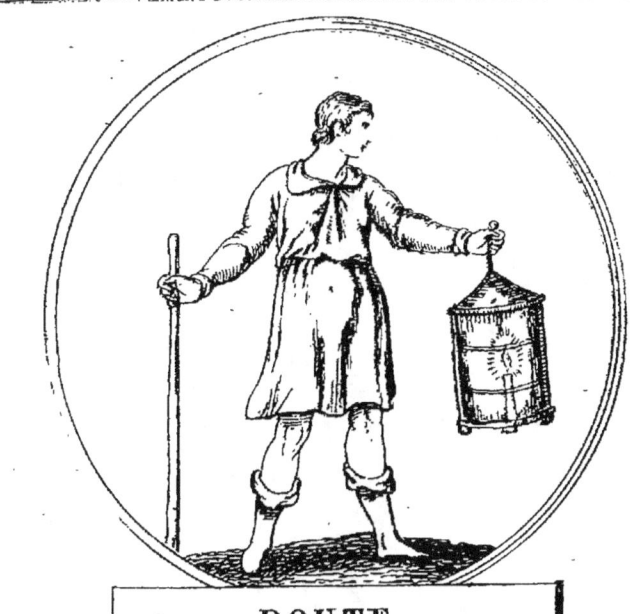

DOUTE.

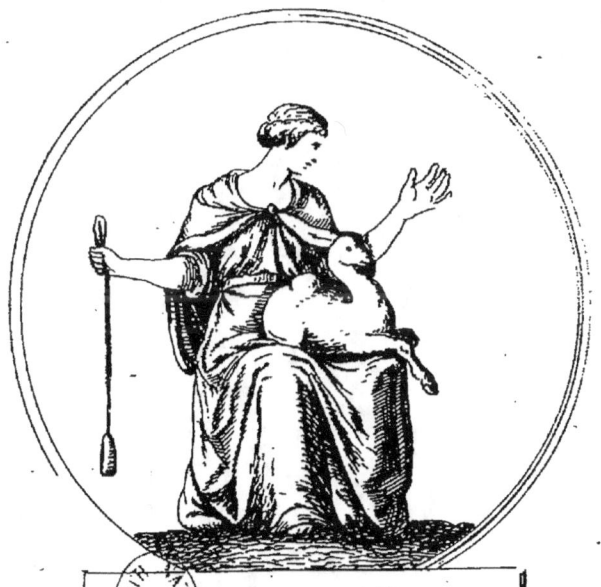

DISCRETION.

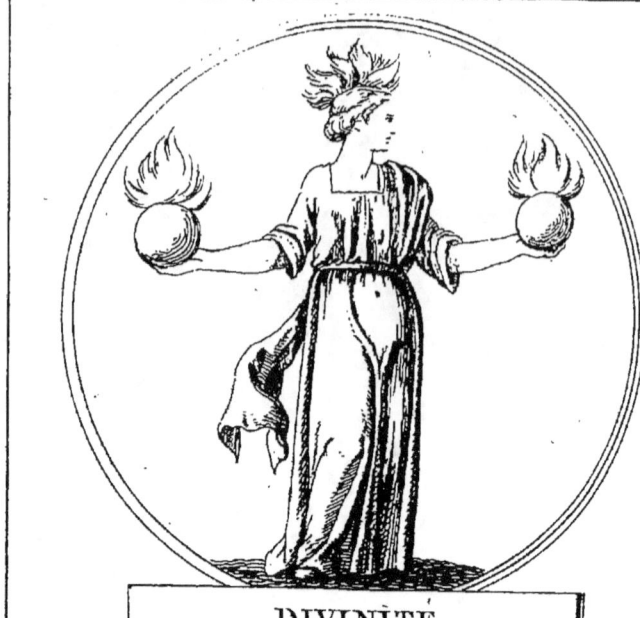

DIVINITÉ

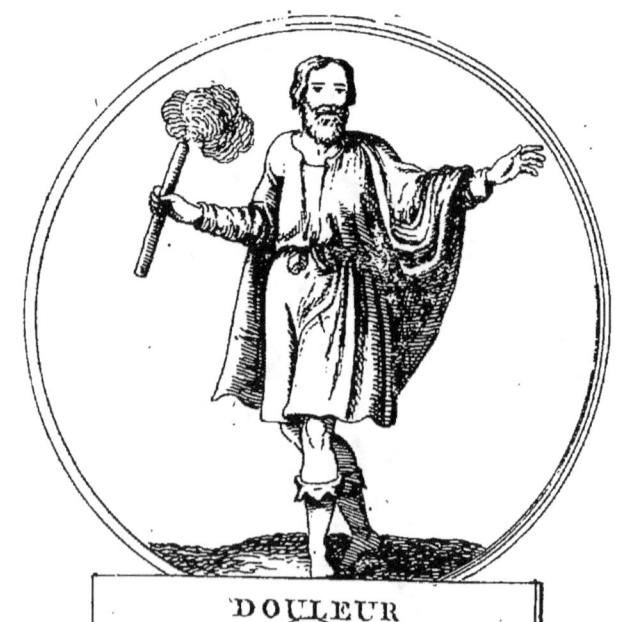

DOULEUR

DIVINITÉ.

Les Iconologistes ont prétendu représenter la Divinité par une jeune et belle vierge pleine de grâces et de majesté, vêtue d'une tunique blanche, ayant le sommet de la tête enflammé, et dans chaque main un globe d'azur, d'où sortent des flammes. Nous ne contestons point cette allégorie ; mais il nous semble qu'elle laisse encore beaucoup de choses à désirer.

DOULEUR.

Les anciens avaient fait une divinité de la Douleur, Hygin l'a fait naître du Ciel et de la Terre. On est un peu surpris qu'il ait oublié le feu qui dévore et consume. Quoi qu'il en soit, voici comme on prétend que Zeuxis, fameux peintre grec, a représenté la Douleur : un vieillard pâle, triste et mélancolique, vêtu de noir, tenant en main un flambeau qui vient de s'éteindre et qui fume encore.

Le choix de l'âge est très-convenable, puisque la vieillesse est celui des souffrances. La pâleur est un des signes les plus apparens de la Douleur. Le deuil des vêtemens est l'emblème de celui de l'ame, dont le flambeau éteint représente la langueur et l'abattement.

ÉCONOMIE.

Considérée sous tous ses rapports, l'Economie est la juste et sage distribution des parties d'un tout.

Elle est représentée ici sous la figure d'une femme vénérable, portant sur la tête une couronne d'olivier; dans la main droite une baguette, et dans la gauche un compas. Derrière elle, on voit le timon d'un navire.

La verge ou baguette signifie l'empire d'un chef quelconque. Le timon est l'emblême du soin dans toute sorte d'administration; la couronne d'olivier, le symbole de la paix qui fait la base du bonheur et de la prospérité; et le compas, celui de la juste proportion qu'on doit mettre entre sa fortune et ses dépenses.

ÉGALITÉ.

On représente ici l'Egalité, cette base puissante de toute république, sous la figure d'une belle femme de moyen âge, tenant de la main droite une balance, et de l'autre un nid d'hirondelle, laquelle est occupée à nourrir ses petits.

Le symbole de l'Egalité est dans les deux bassins égaux de la balance, et dans la juste répartition de la nourriture que l'Hirondelle donne à ses petits.

Elle porte à son cou une chaîne d'or, à laquelle pend un cercle d'or, symbole de perfection.

Son vêtement est simple et uni.

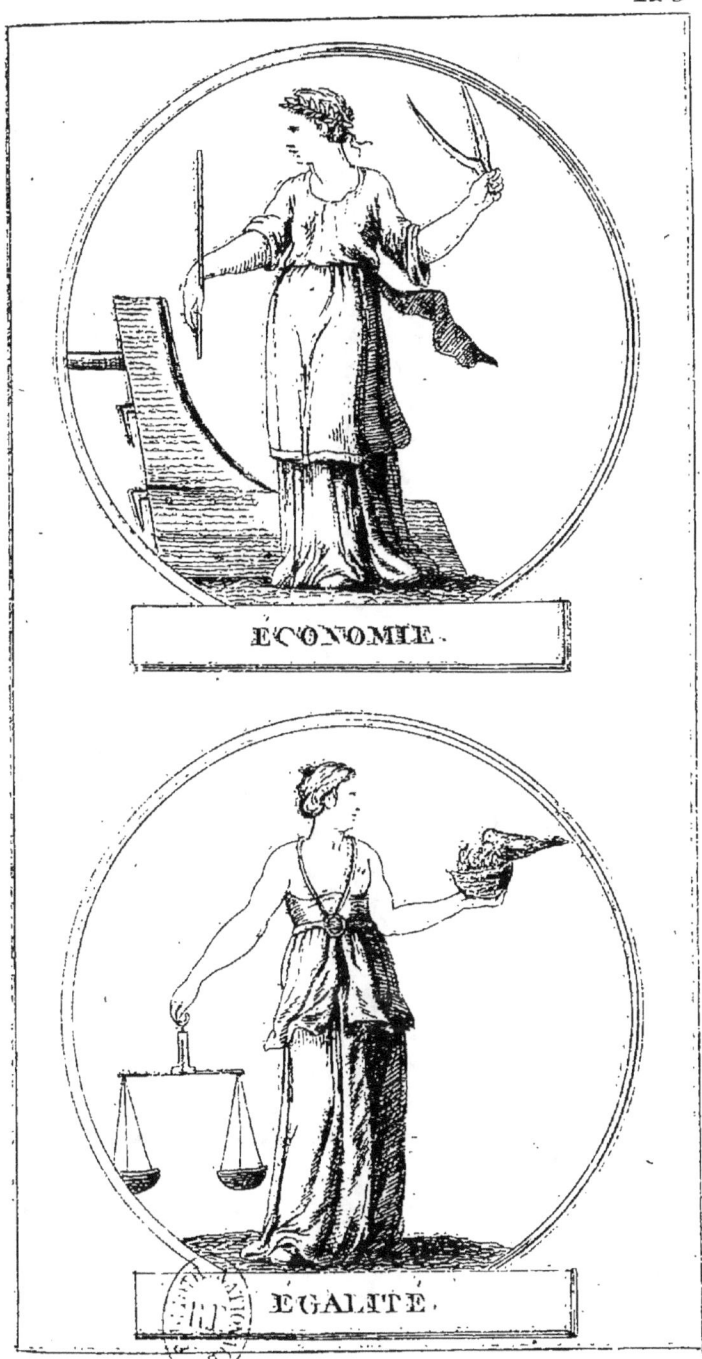

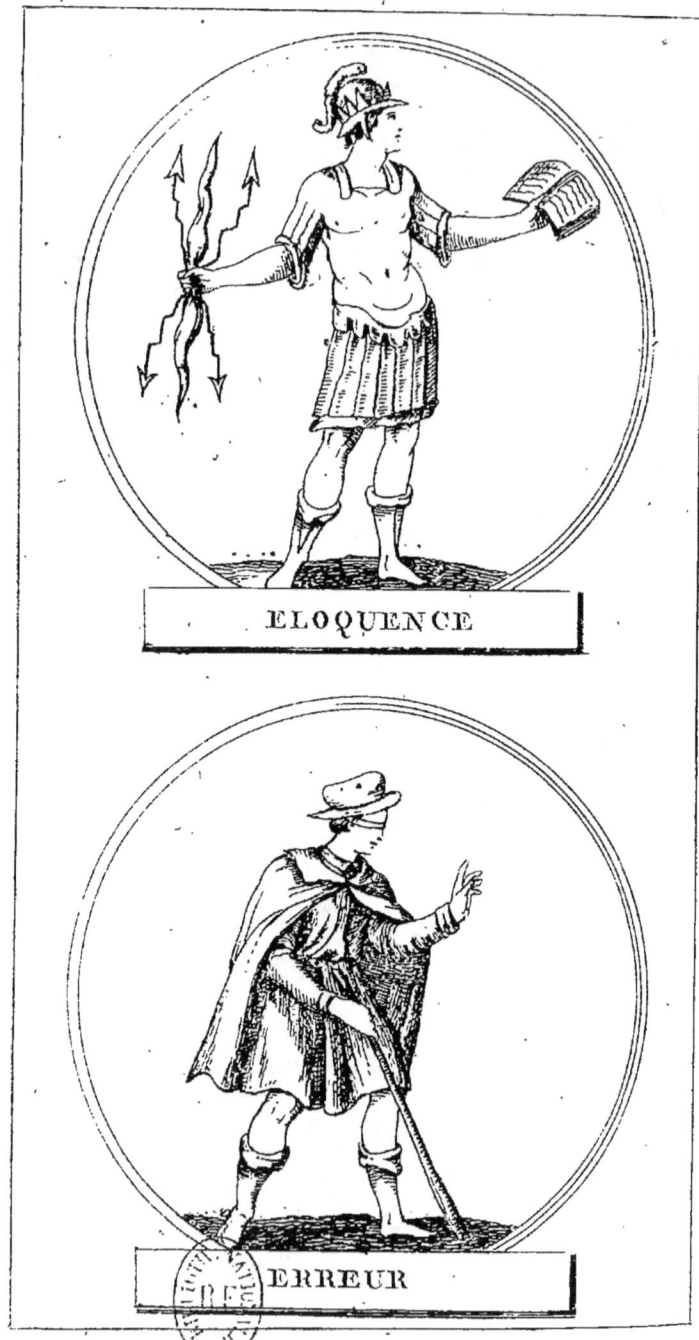

ÉLOQUENCE.

On représente ici l'Eloquence sous la figure d'une jeune guerrière simplement vêtue, mais avec grâce et noblesse. Elle est armée d'un casque entouré d'une couronne d'or. Ses bras sont retroussés jusqu'au-dessus du coude. D'une main elle empoigne la foudre, et tient de l'autre un livre ouvert. On dirait plutôt de la Déclamation que de l'Eloquence.

Au reste, si ce sont les divers effets que produit l'Eloquence qu'on a prétendu exprimer, ils sont représentés d'une manière heureuse.

ERREUR.

L'Erreur est ici figurée par un homme agile, qui marche à tâtons, les yeux bandés et un bâton à la main. Nous n'en dirons pas davantage, de peur de tomber nous-mêmes dans l'erreur, en compliquant un sujet si simple.

ÉTUDE.

L'Étude est fort bien représentée ici par un jeune homme assis sur un monument, tenant un livre ouvert dans lequel il écrit à la lueur d'une lampe, et ayant à côté de lui un coq qui a la patte levée.

Son vêtement simple et modeste marque la simplicité dont doit se piquer tout homme de lettres. Le siége sur lequel il est assis montre que le repos et l'assiduité lui sont nécessaires. Enfin le coq annonce que la vigilance est le nerf de l'Etude.

ESPÉRANCE.

Les anciens en avaient fait une divinité; elle avait deux temples à Rome. On la représente ici couronnée de fleurs, vêtue d'une robe du plus beau vert, le sein découvert entièrement, et allaitant l'Amour attaché à sa mamelle.

Charmante allégorie, mais qui ne sera jamais bien sentie et appréciée que par les ames sensibles, et sous les rapports que l'Espérance peut offrir aux passions de l'amour ou de l'amitié!

ÉTUDE.

ESPÉRANCE.

ETERNITÉ.

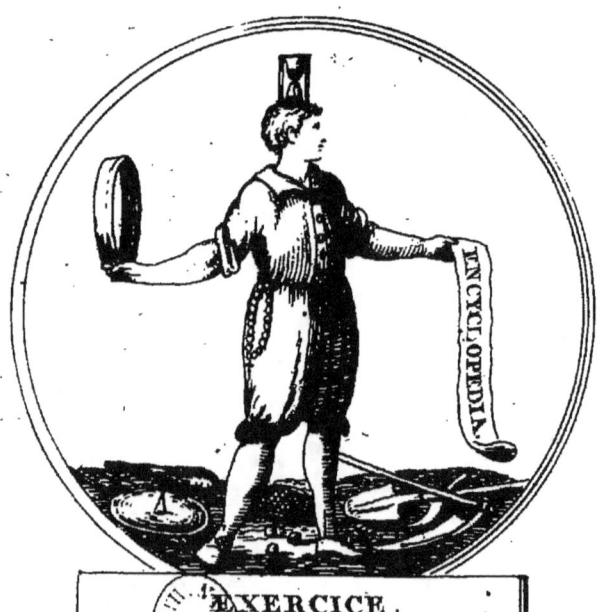

EXERCICE.

ÉTERNITÉ.

Platon la divinisa sous l'image du Temps; il nous semble que le sage Platon ne la concevait pas.

Un Florentin nommé Barberini, auteur d'un traité sur l'Amour, représente l'Eternité sous la figure d'une femme superbe, dont les longs cheveux épars et flottans dépassent sa ceinture, et dont les parties inférieures du corps formant, de chaque côté, deux demi-cercles qui se rejoignent au-dessus de sa tête, font un cercle parfait. Son corps et ce cercle sont du plus bel azur, semé d'étoiles. Elle tient dans ses mains deux boules d'or. Si tout cela désigne l'Eternité, honneur à monsignor Barberini et à son *Traité de l'Amour!*

EXERCICE.

L'Exercice est ici représenté par les divers objets qui l'occupent, les armes, les instrumens aratoires, une horloge de sable, un cercle d'or, une devise intitulée *Encyclopédie.* — Une attitude vive et animée, les bras nus jusqu'au-dessus du coude, un vêtement leste, une jeunesse *verdissante,* voilà ce qui le caractérise sous la figure d'un beau jeune homme.

Nous ne parlons pas du chapelet qui pend à sa ceinture, ni des balles et des boules qu'il a à ses pieds, les esprits sages en feront une juste application.

EXIL.

L'Exil est ici figuré par un pélerin, tenant un bourdon de la main droite, et un Faucon de la main gauche, lequel va où Dieu le mène.

Nous ne pouvons que lui souhaiter un bon voyage.

EXPÉRIENCE.

Après le malheur ou l'infortune, l'Expérience est le grand maître de l'homme. Aussi la représente-t-on fort bien ici sous la figure d'une femme avancée en âge, drapée d'une tunique de gaze d'or, tenant de la main droite un carré géométrique, et de la gauche une verge ou baguette entourée d'une devise, sur laquelle sont écrits ces deux mots : RERUM MAGISTRA, *la maîtresse des choses*. A ses pieds est un vase de feu et une pierre de touche.

Son vêtement doré annonce qu'elle a, sur les sciences, la prééminence qu'on donne à l'or sur les autres métaux ; le carré géométrique, dont la démonstration est infaillible, que les leçons de l'Expérience sont les seules vraies. Enfin le vase de feu, qui dans son action sur les métaux, sépare le pur d'avec l'impur, indique que l'Expérience seule doit fixer l'opinion de l'homme, comme la pierre de touche fixe le titre de l'or.

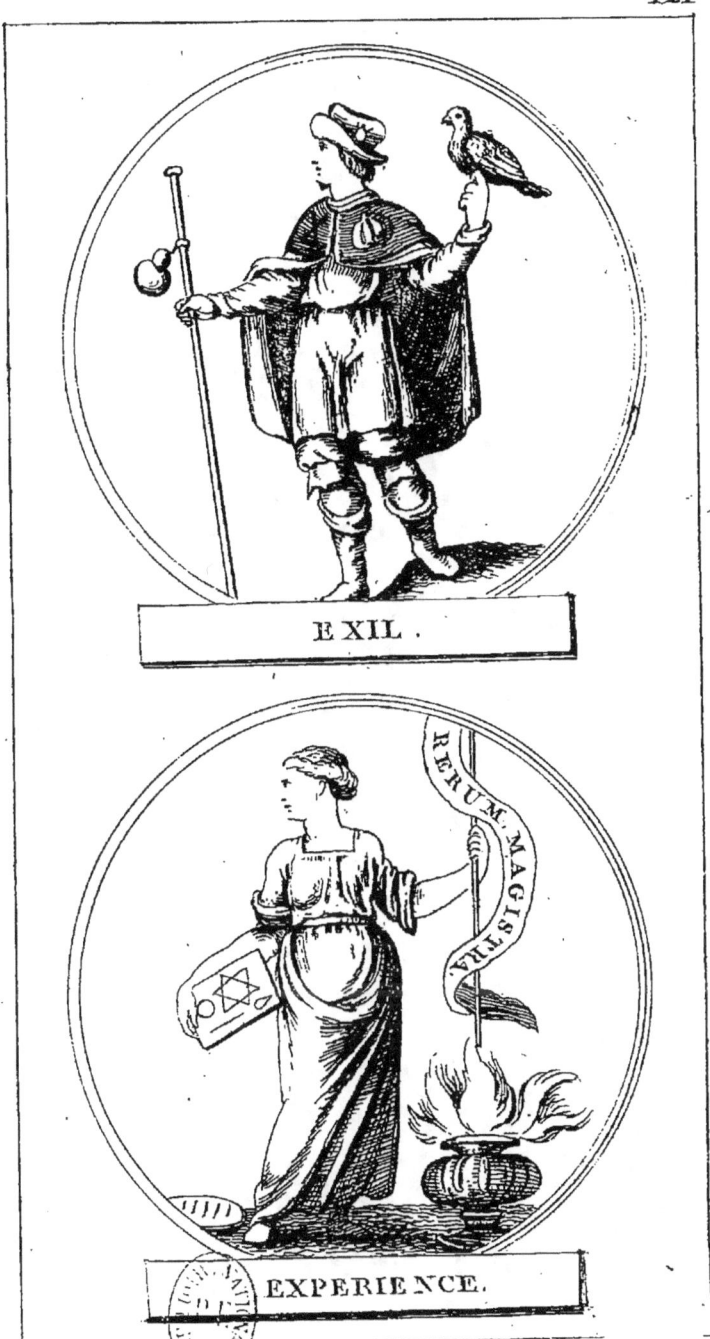

EXIL.

EXPERIENCE.

122.

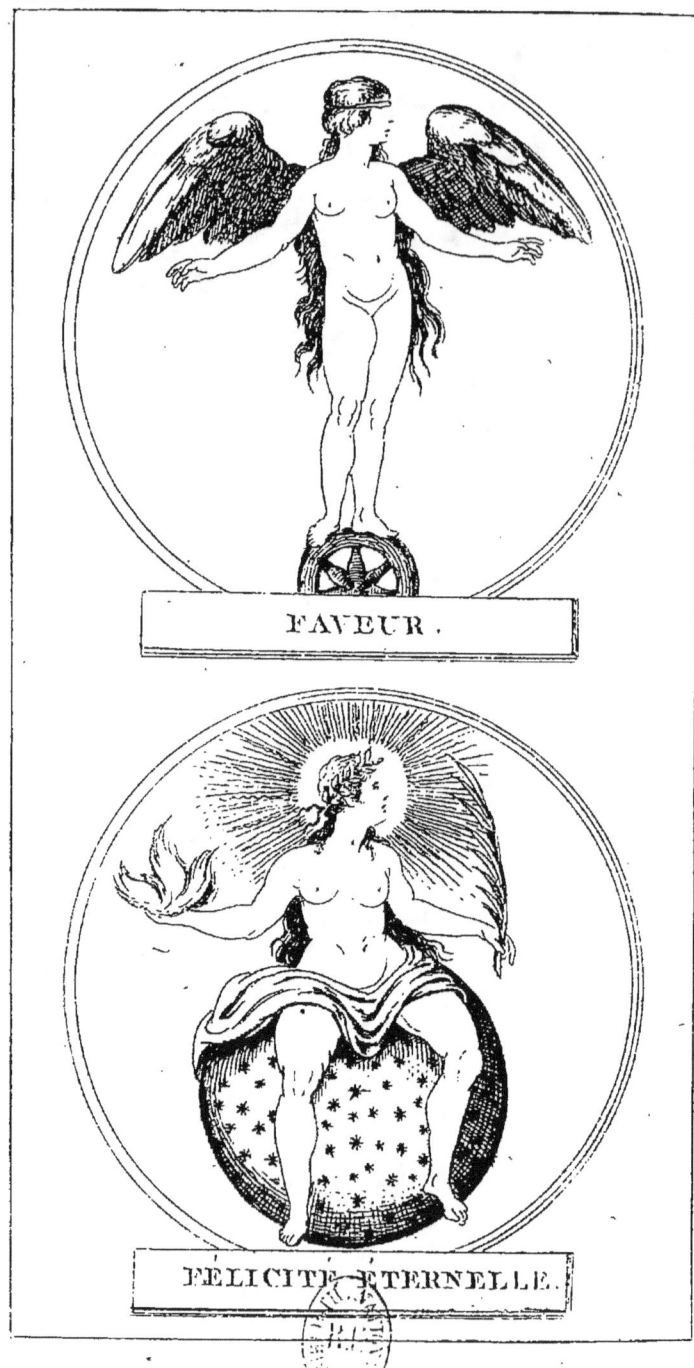

FAVEUR.

FÉLICITÉ ÉTERNELLE.

FAVEUR.

On représente ici la Faveur, telle que les anciens l'ont représentée, sous la figure d'un beau jeune homme, ayant des ailes au dos, un bandeau sur les yeux, et debout sur une roue. Au sexe près, c'est ainsi qu'on a toujours figuré la fortune, avec cette différence qu'on lui a mis des ailes aux pieds.

Les Grecs et les Romains, qui n'attribuaient qu'au hasard le cours des prospérités, donnaient à la Fortune et à la Faveur un bandeau sur les yeux.

FÉLICITÉ ÉTERNELLE.

Elle est ici très-bien représentée par une jeune fille dont la tête est couronnée de lauriers, et environnée de rayons lumineux. Assise sur la sphère céleste toute parsemée d'étoiles, elle regarde le ciel avec des yeux satisfaits. De longs et beaux cheveux blonds se répandent et flottent derrière elle au gré d'un vent doux. Elle tient de la main droite un brasier ardent, et de la gauche une palme, symbole d'immortalité.

FÉCONDITÉ.

Cette première des qualités physiques des femmes dans l'état du mariage, est parfaitement exprimée ici par la figure d'une jeune et belle femme, dont l'embonpoint se fait surtout remarquer. Elle a une couronne de chenevière, et porte dans ses mains un nid de chardonnerets. Son vêtement est simple et noble, sans ornemens. De jeunes lapins sont à ses pieds, qui se jouent, et derrière elle est une poule avec ses poussins qui viennent d'éclore et que leur mère appelle.

ÉNERGIE DU LANGAGE.

Les prêtres égyptiens, grands *hiéroglyphistes*, représentaient l'Energie du langage par une statue de Mercure, dieu de l'Eloquence, dont les pieds s'enfonçaient dans un carré qui lui servait de base; ce qui pourrait indiquer que le sens et la raison, soutenus par un esprit judicieux et solide, sont inébranlables. Les ailes et le caducée de ce dieu annoncent la rapidité de l'Eloquence, qui immortalise à la fois, et les héros qu'elle célèbre, et les orateurs qui l'emploient. C'est pourquoi les anciens attribuaient à Mercure la faculté de ressusciter les morts par la seule vertu de son caducée.

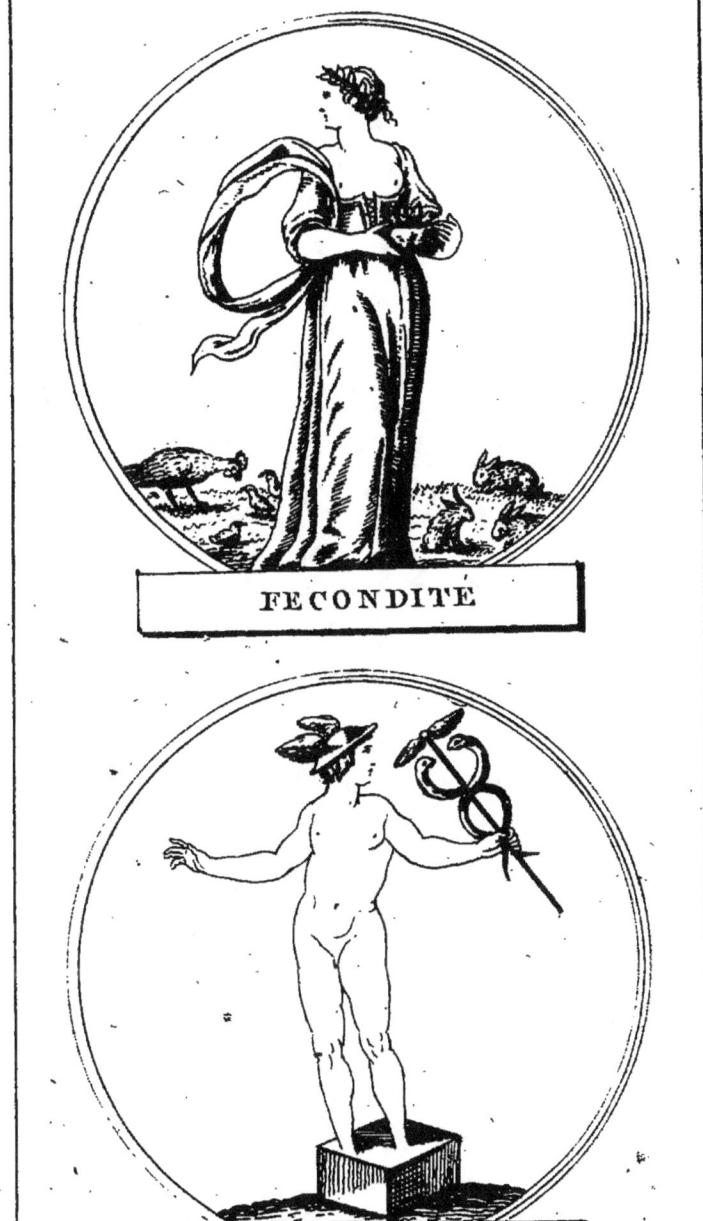

FÉCONDITÉ

ÉNERGIE DU LANGAGE.

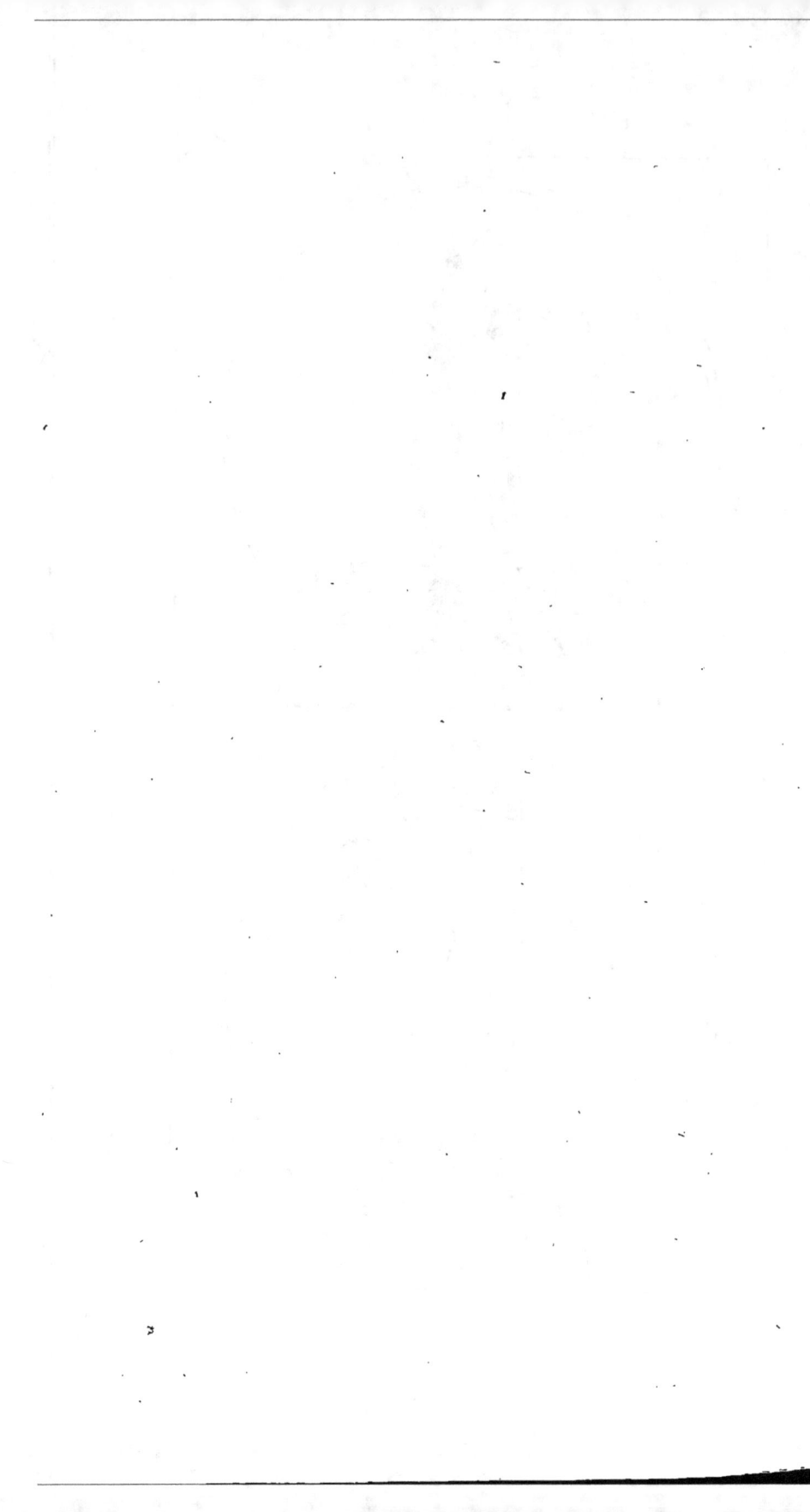

FERMETÉ D'AMOUR.

FIDELITÉ.

FERMETÉ D'AMOUR.

Cette glorieuse disposition de l'ame, qui fait une partie de ce qu'on nomme un grand caractère, est représentée ici par une belle femme assise, vêtue de blanc, avec une noble simplicité, ayant les deux mains enlacées l'une dans l'autre sur sa poitrine, et sur sa tête deux ancres croisées, au milieu desquelles est un cœur; et au-dessus, cette devise : Mens est firmissima ; ce qui signifie : *ma résolution est immuable.*

Tous ces attributs sont autant d'emblêmes de la constance dans un cœur honnête.

FIDÉLITÉ.

Les anciens en avaient fait une déesse, dont le culte était établi dans le *Latium,* même avant Romulus. Elle avait des temples, des prêtres et des sacrifices qui lui étaient propres, etc.

On la représente ici sous la figure d'une belle femme, qui est debout et vêtue de blanc, dans une attitude simple, noble et imposante, tenant de la main droite un sceau ou cachet, et de la gauche une clef ; ayant à ses pieds une chienne qui la regarde.

Voltaire, dans sa tragédie de *Tancrède,* a dit de la Fidélité :

Ma chère Aménaïde, hélas ! me gardes-tu
Cette fidélité, la première vertu ?

FLATTERIE.

On représente ici la Flatterie sous l'emblême d'une femme drapée dramatiquement, jouant de la flûte à côté d'un essaim d'Abeilles, qui voltige autour d'un tronc d'arbre, et ayant un Cerf à ses pieds.

D'autres Iconologistes revêtent la Flatterie d'une robe de couleur changeante, tenant d'une main des lacs à prendre des oiseaux, et de l'autre des soufflets à souffler le feu, avec un caméléon à ses pieds.

> Détestables flatteurs, présent le plus funeste
> Que puisse faire aux rois la colère céleste.

FORCE.

Les Iconologistes la représentent ordinairement sous la figure d'un vieillard grave, tenant en sa main une massue.

Ici, on la représente sous la figure de Pallas, casquée et armée, telle qu'elle sortit du cerveau de Jupiter. Elle tient de la main droite sa pique, avec une branche de chêne, et son bras gauche est armé d'une égide, ou bouclier, au milieu duquel est peint un lion qui combat un sanglier.

Les Egyptiens représentaient la Force par une femme d'une complexion forte et vigoureuse, ayant deux cornes de taureau sur sa tête, et à son côté un Eléphant, symbole de force extraordinaire.

FLATTERIE.

FORCE

GÉNÉROSITÉ.

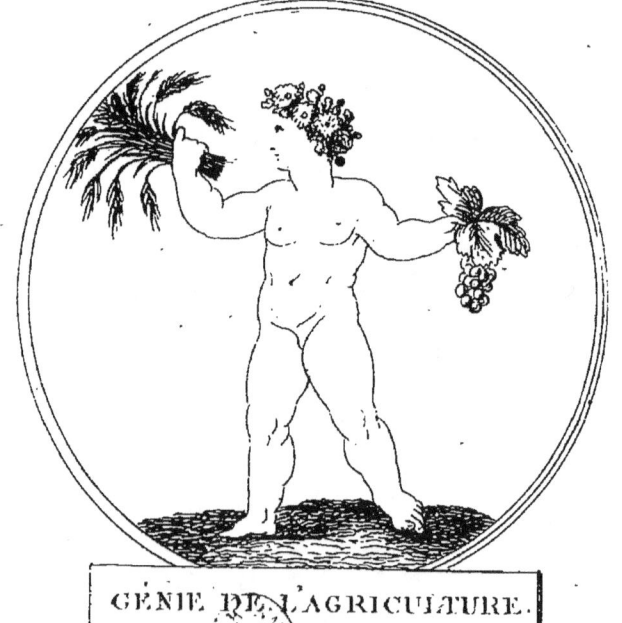

GÉNIE DE L'AGRICULTURE.

GÉNÉROSITÉ.

Cette vertu des grands cœurs est représentée ici par une jeune fille d'une beauté singulière, et vêtue d'une robe de gaze d'or. Elle s'appuie d'une main sur la tête d'un lion, et suspend de la droite des chaînes de diamans et de pierreries, toute prête à en faire des largesses.

On la représente dans tout l'éclat de la jeunesse, parce que cet âge est celui de la Générosité et des grandes vertus.

Tous les autres attributs, tels que le maintien noble, les pierreries, la robe et le lion sont trop significatifs, pour qu'il soit besoin de les expliquer.

GÉNIE DE L'AGRICULTURE.

On représente ici le Génie sous la figure d'un enfant tout nu, d'une physionomie belle et riante, et couronné de fleurs de pavots. Il tient d'une main des épis, et de l'autre une grappe de raisin.

Assurément, si c'est là le Génie, ce n'est pas celui qui a dicté les poëmes d'Homère, de Virgile et du Tasse, ni les superbes conceptions de Raphaël et de Michel-Ange.

Ce Génie-ci est tout au plus celui de l'Agriculture. Sous ce rapport, il est le premier de tous les Génies.

GLOIRE.

La plupart des Iconologistes lui mettent sur la tête une couronne d'or, dans la main droite une corne d'abondance, et une trompette dans la gauche.

Ici, on la représente, d'après d'anciennes médailles, jeune, belle et à demi-nue, mais magnifiquement drapée pour le reste du corps. Son port est noble et majestueux, et sa taille svelte et dégagée. Elle tient d'une main la sphère céleste, avec les douze signes du Zodiaque, et de l'autre, une petite figure tenant une palme et une couronne, laquelle représente la Victoire.

GRAMMAIRE.

Les deux buts principaux auxquels tend la Grammaire, sont démontrés par la représentation d'une femme au maintien modeste, et vêtue avec simplicité, tenant de la main droite un vase avec lequel elle arrose de jeunes plantes, et de l'autre une longue devise latine où elle est définie : *Un art qui enseigne à prononcer, à parler et à écrire correctement.*

Quelques pédans de l'antiquité l'ont figurée par une jeune femme qui tient une lime d'une main, et des verges de l'autre, ayant le sein découvert, et des mamelles dont il sort du lait en abondance.

GLOIRE.

GRAMMAIRE.

134

GRATITUDE.

GRAVITE.

GRATITUDE (ou reconnaissance).

Sentiment respectable, dont il a bien fallu faire une vertu. La Reconnaissance est exprimée ici par une jeune et belle fille, d'une taille majestueuse, vêtue avec modestie et simplicité. Elle tient sur son bras droit une Cigogne, et de la main gauche un bouquet de fleurs de fèves. Derrière elle est un jeune éléphant contre lequel elle paraît s'appuyer.

Les Iconologistes prétendent que, de tous les animaux, la Cigogne est le plus reconnaissant, et qu'elle soutient et soulage la vieillesse et les infirmités de son père et de sa mère.

Pline prétend que les fèves engraissent le terrain où elles viennent.

A l'égard de l'Éléphant, on sait qu'il n'oublie jamais le bienfait qu'il a reçu.

GRAVITÉ.

On la représente ici sous la figure d'une femme vénérable, vêtue de pourpre, et portant à son cou un joyau du plus grand prix. Elle pose sa main droite sur le sommet d'une statue pédestre élevée sur un piédestal, et tient de la gauche un flambeau allumé qu'elle regarde continuellement. Son attitude est simple, noble et majestueuse.

FIN DU TOME PREMIER.

TABLE

DES SUJETS ALLÉGORIQUES

DU PREMIER VOLUME.

	Pages.		Pages.
Les quatre Élémens.		L'Été.	ib.
		L'Automne.	20
L'Air.	3	L'Hiver.	ib.
L'Eau.	ib.	*Les douze Mois de l'année.*	
La Terre.	4		
Le Feu.	ib.	Mars.	23
Les quatre Parties du Monde.		Avril.	ib.
		Mai.	24
L'Asie.	7	Juin.	ib.
L'Afrique.	ib.	Juillet.	27
L'Europe.	8	Août.	ib.
L'Amérique.	ib.	Septembre.	28
Les quatre Points du Monde.		Octobre.	ib.
		Novembre.	31
L'Orient.	11	Décembre.	ib.
Le Midi.	ib.	Janvier.	32
Le Septentrion.	12	Février.	ib.
L'Occident.	ib.	*Les Solstices et les Équinoxes.*	
Les quatre Vents.			
		Le Solstice d'Été.	35
Le Vent d'Orient.	15	— d'Hiver.	ib.
— d'Occident.	ib.	L'Equinoxe du Printemps.	36
— du Midi.	16	— de l'Automne.	ib.
— de Bise.	ib.	*Les quatre Ages.*	
Les quatre Saisons.			
		L'Age d'Or.	39
Le Printemps.	19	— d'Argent.	ib.

	Pages.		Pages.
L'Age d'Airain.	40	Assiduité.	80
— de Fer.	ib.	Astrologie.	63
		Astronomie.	83
Les cinq Sens.		Aurore.	88
		Autorité.	83
La Vue.	43	Avarice.	88
L'Ouïe.	ib.		
L'Odorat.	44	B.	
Le Goût.	ib.		
Le Toucher.	47	Beauté céleste.	91
		Beauté de la femme.	ib.
Les quatre Heures du jour.		Bénignité.	92
		Bienveillance.	ib.
Le Matin.	48	Bon augure.	95
Le Midi.	ib.	Bonté.	ib.
Le Soir.	51		
La Nuit.	ib.	C.	
Les quatre Complexions de l'Homme.		Célérité.	96
		Chasteté.	ib.
		Concorde.	99
Le Colérique.	52	Confiance.	ib.
Le Sanguin.	ib.	Connaissance.	100
Le Flegmatique.	55	Conscience.	103
Le Mélancolique.	ib.	Conseil.	100
		Constance.	103
A.		Conversation.	84
		Correction.	ib.
Abondance.	68	Cosmographie.	63
Académie.	ib.	Courtoisie.	87
Acte vertueux.	71	Curiosité.	ib.
Agriculture.	75		
Altimétrie.	60	D.	
Ame courtoise.	75		
Ame raisonnable.	79	Dignité.	104
Amitié.	71	Diligence.	ib.
Amour de la patrie.	76	Discrétion.	108
Amour de la vertu.	72	Distinction.	107
Amour dompté.	ib.	Divinité.	111
Amour divin.	76	Doctrine.	107
Architecture militaire.	60	Douleur.	111
Art.	79	Doute.	108

E.		Gratitude.	135
	Pages.	Gravité.	ib.
Économie.	112		
Egalité.	ib.	**H.**	
Eloquence.	115		
Energie du langage.	124	Harmonie.	59
Erreur.	115	Horographie.	64
Espérance.	116	Hydrographie.	ib.
Eternité.	119		
Etude.	116	**I.**	
Exercice.	119		
Exil.	120	Iconographie.	67
Expérience.	ib.	Industrie.	80
F.		**M.**	
Faveur.	123	Musique.	59
Fécondité.	124		
Félicité éternelle.	123	**P.**	
Fermeté d'amour.	127		
Fidélité.	ib.	Peinture.	56
Flatterie.	128	Poésie.	ib.
Force.	ib.		
		S.	
G.			
		Symétrie.	67
Générosité.	131		
Génie de l'agriculture.	ib.	**Z.**	
Gloire.	132		
Grammaire.	ib.	Zèle.	47

FIN DE LA TABLE.

www.ingramcontent.com/pod-product-compliance
Lightning Source LLC
Chambersburg PA
CBHW071529220526
45469CB00003B/694